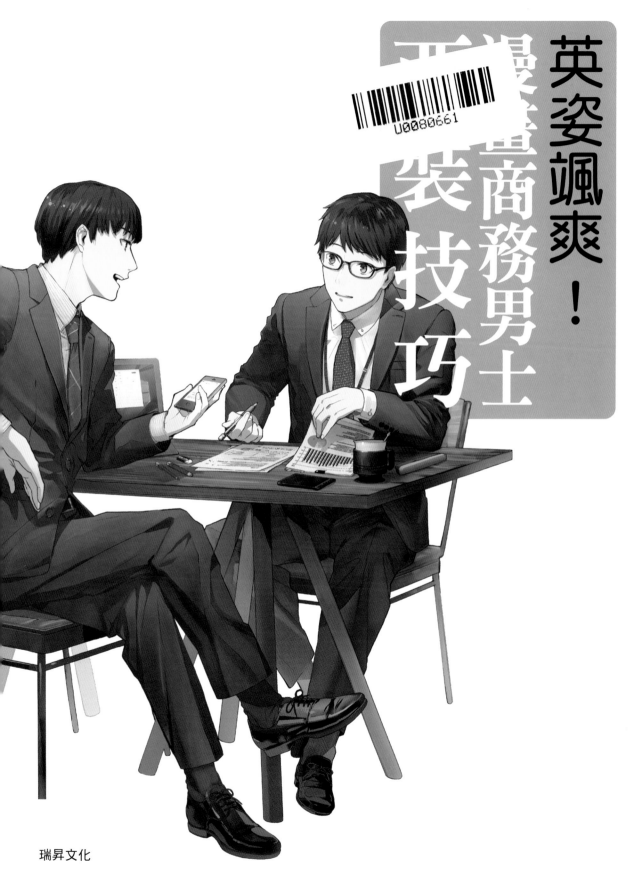

英姿颯爽！

爆畫商務男士

西裝技巧

前言

非常感謝您拿起這本《英姿颯爽！漫畫商務男士西裝技巧書》。

本書網羅描繪商務男士時所需的「西裝的描繪方式」、「人物的分類描繪」、「富有魅力的姿勢」彙整成冊。

我們知道有些人想描繪出有格調的西裝或將角色畫得更帥氣有型，卻在描繪西裝上抱有不少煩惱，碰到「不懂西裝的畫法」、「畫出來的西裝每個角色都差不多」這類狀況。

本書便是以商務男士經常穿著的西裝為主，並穿插如何挑選出符合人物形象西裝的訣竅等解說內容。

姿勢大合輯裡收錄的姿勢也不僅限於商務場景，更涵蓋了假日裡的人物姿態等可以運用在各種場景的百種以上姿勢。而且

一本便統整了描繪商務男士所必備的知識與技巧。

雖然書中也針對西裝知識進行了「最好要這樣畫比較好」的解說，但這也並非絕對。一套西裝便能夠呈現出人物角色的個性，既可以故意反其道而行，營造出漫不經心的形象，也可以藉由描繪正確的穿著打扮來提高格調。希望大家能活用本書內容，享受為自己創造的角色設計符合其形象的西裝造型的過程。

由衷希望書中內容能成為取得本書的各位在創作上的一大助力。

編者

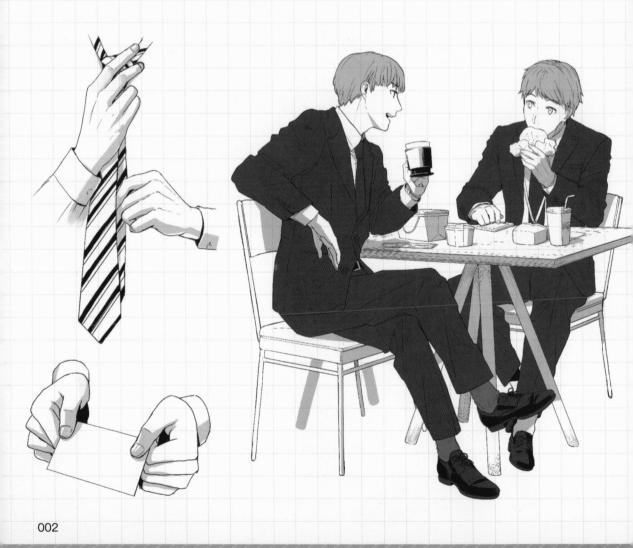

本書的運用方式 how to use this book?

● 能夠跟著畫的西裝款式＆參考資料

本書為著眼於如何描繪插畫或漫畫中商務男士的解說書。由於書中也會針對西裝的各個單品進行基礎知識解說，故而也能作為參考資料使用。收錄的人物姿勢也大範圍涵蓋商務場景到日常生活範疇，也能作為創作靈感加以活用。

● 關於各章

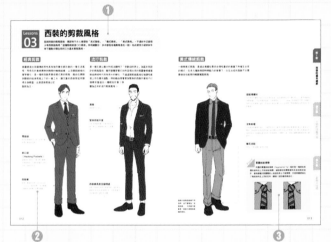

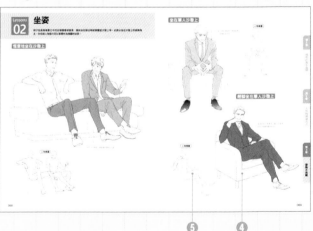

第1章　西裝的基本細節

介紹不同西裝款式和剪裁風格差異等基礎知識。也會針對「西裝外套」、「西裝褲」這些單品進行稱謂與特徵等內容解說。

第2章　人物的描繪方式

根據年齡、職位、臉部表情、手部姿勢……等，以不同細節來繪製西裝男子。

第3章　姿勢大合輯

除了可以在商務場合使用的姿勢之外，我們還準備了 100 多個範例，如：可以在日常生活中使用的姿勢。

COLUMN

在此解說能夠實際起到作用的，西裝花色與領帶打法等有用資訊。

① 各章解說的項目主題與概要說明。
② 畫線進行細節解說。
③ 重點：小提醒或介紹其他細節。
④ 插圖的實際範例。
⑤ 人體構圖。

目錄

前言 ·· 002
本書的運用方式 ·· 003

第1章　西裝的基本細節

Lessons01
西裝的靈魂所在·西裝外套的基本結構 ······ **008**
西裝外套的部位名稱 ······························ 008

Lessons02
基本的西裝款式 ······························· **010**
西裝的三大基本款式 ······························ 010

Lessons03
西裝的剪裁風格 ······························· **012**
經典剪裁 ··· 012
流行剪裁 ··· 012
美式傳統剪裁 ·· 013

Lessons04
西裝外套 ··· **014**
單排釦西裝 ·· 014
雙排釦西裝 ·· 015
衣領 ·· 016
開衩 ·· 017
腰部口袋 ··· 018
胸前口袋 ··· 019
袖口鈕釦 ··· 019

Lessons05
西裝背心 ··· **020**
西裝背心 ··· 020
吊帶 ·· 021
西裝背心的外型 ····································· 022
單排釦西裝背心的鈕釦數量 ····················· 023
雙排扣西裝背心的鈕釦數量 ····················· 024

Lessons06
西裝褲 ··· **026**
西裝褲的部位名稱 ·································· 026

前腰褶 ·· 027
西裝褲的口袋 ·· 028
褲腳形狀 ··· 028
褲腳反摺 ··· 029

Lessons07
襯衫 ··· **030**
衣領形狀 ··· 030
袖口形狀 ··· 032

Lessons08
領帶 ··· **034**
領帶的部位名稱 ····································· 034
領帶的寬度 ·· 034
領帶的花色 ·· 035

Lessons09
皮鞋 ··· **036**
皮鞋的外型 ·· 036
鞋面種類 ··· 037

第2章　人物的描繪方式

Lessons01
不同年齡層的商務男士 ······················· **040**
社會新鮮人／20～29歲 ···························· 040
30歲以上 ··· 041

Lessons02
不同類型的商務男士 ························· **042**
身材矮瘦類型／身材健壯（肌肉結實）類型 ········· 042
大公司高位人士類型／新創企業人士類型 ······· 043

Lessons03
表情的描繪方式 ······························· **044**
開心的表情 ·· 044
生氣的表情 ·· 046
難過的表情 ·· 047
害羞的表情 ·· 048
驚訝的表情／想睡的表情 ·························· 049

Lessons04
手部的描繪 ······································ **050**
身形削瘦／肥胖·身材健壯 ························ 050
20～29歲／40～59歲／60歲以上 ················· 051

Lessons05

手勢 ···················· **052**

用力握拳／虛握成拳 ·················· 052
豎起大拇指／用手比數字（1）／勝利手勢 ·· 053
用手比數字（3）／用手比數字（4）／攤平手掌 ···· 054
彈額頭手勢／擊掌／握手 ··············· 055
以手指物／握筆 ···················· 056
手拿香菸／手拿筷子 ·················· 057
鬆開領帶／束緊領帶／遞名片／抽出名片 ···· 058
喝罐裝咖啡／打開易開罐／手拿咖啡罐／
手拿玻璃酒杯／手拿香檳杯 ············· 059
手拿智慧型手機／拿下眼鏡／戴上手套 ····· 060

Lessons06

刻劃不同角色的小細節 ········ **062**

眼鏡／痣／鬍子 ···················· 062

將東西裝到紙箱裡／搬運文件資料 ········· 080
搭乘電梯移動（1人）／搭乘電梯移動（2人）···· 081
行禮致敬 ························· 082
遞上名片（雙手）／遞上名片（單手）······· 083
進行事前商討／進行簡報 ··············· 084
向有來往的客戶道歉 ·················· 085

Lessons05

休息中的姿勢 ·············· **086**

喝罐裝咖啡 ························ 086
在自動販賣機前選購飲料／在休息地點閒聊 ··· 087
邊看智慧型手機邊休息／扶著欄杆說話 ····· 088
抽菸休息／在廁所裡偷懶 ··············· 089
午休時間在咖啡廳吃飯 ················ 090
坐在長椅簡單解決午餐／在樹蔭下休息 ····· 091
倚在桌邊休息／坐在桌邊打瞌睡 ·········· 092
趴在桌上睡覺／替睡著的同事披上外套 ····· 093

Lessons06

出於情緒・習慣的姿勢 ········ **094**

拿出幹勁 ························· 094
用手叉腰／察看手錶 ·················· 095
舉手擊掌 ························· 096
舉手大力歡呼／小小的得勝姿勢 ·········· 097
雙手抱胸陷入煩惱／輕壓眼頭 ············ 098
抱頭苦思／靈光乍現 ·················· 099
用手指著對方／懇求他人 ··············· 100
回頭注視／站在樓梯上回望 ············· 101
伸懶腰／擦拭汗水 ··················· 102
脫西裝外套／鬆開領帶 ················ 103
全力奔跑／追著跑 ··················· 104
叫住他人／縱身往下跳 ················ 105

Lessons07

雙人間的互動姿勢 ·········· **106**

受到誇獎／做錯事而挨罵 ··············· 106
鼓勵犯錯的後輩／拍背打氣 ············· 107
壁咚／腳咚 ························ 108
酒後發牢騷／喝醉酒 ·················· 109

Lessons08

日常中的姿勢 ·············· **110**

睡醒伸懶腰 ························ 110
按停鬧鐘／睡相不佳 ·················· 111
打哈欠／盤腿坐姿 ··················· 112
換衣服／匆忙更衣 ··················· 113
吹乾頭髮 ························· 114
泡完澡喝啤酒／躺在床上無所事事 ········· 115
輕鬆愜意地看著電視／閱讀雜誌 ·········· 116

第3章　姿勢大合輯

Lessons01

站姿 ···················· **066**

雙手插入口袋／外套披到肩上 ············ 066
穿外套的樣子／回眸一望 ··············· 067

Lessons02

坐姿 ···················· **068**

愜意地坐在沙發上 ··················· 068
坐在單人沙發上／翹腳坐在單人沙發上 ····· 069
坐在辦公椅上 ······················ 070
斜躺在沙發上／在沙發上小睡 ············ 071

Lessons03

通勤期間的姿勢 ············ **072**

在玄關穿鞋子 ······················ 072
抓住電車吊環（朝氣十足）／抓住電車吊環（精疲力盡）
····························· 073
通過驗票閘門／拖曳行李箱 ············· 074
撐著傘走路／疲憊不堪地返家 ············ 075

Lessons04

工作中的姿勢 ·············· **076**

處理辦公桌周邊庶務 ·················· 076
邊檢視資料邊講電話／邊講電話邊擺出動作 ·· 077
拿著智慧型電話邊走邊講 ··············· 078
取回影印文件／確認文書資料 ············ 079

慵懶地躺在沙發 ⋯⋯⋯⋯⋯⋯⋯⋯⋯⋯⋯⋯⋯ 117

Lessons09
休假日裡的姿勢 ⋯⋯⋯⋯⋯⋯⋯⋯⋯⋯⋯⋯⋯⋯ **118**
和朋友一起購物 ⋯⋯⋯⋯⋯⋯⋯⋯⋯⋯⋯⋯⋯ 118
歡唱卡拉OK／充當卡拉OK聽眾 ⋯⋯⋯⋯⋯ 119
跑步／做運動 ⋯⋯⋯⋯⋯⋯⋯⋯⋯⋯⋯⋯⋯⋯ 120
開車兜風／吃拉麵 ⋯⋯⋯⋯⋯⋯⋯⋯⋯⋯⋯⋯ 121
在酒吧獨酌／和朋友在酒吧喝酒 ⋯⋯⋯⋯⋯ 122
結帳付款／烹煮料理 ⋯⋯⋯⋯⋯⋯⋯⋯⋯⋯⋯ 123

Lessons10
其他姿勢 ⋯⋯⋯⋯⋯⋯⋯⋯⋯⋯⋯⋯⋯⋯⋯⋯ **124**
照護病人 ⋯⋯⋯⋯⋯⋯⋯⋯⋯⋯⋯⋯⋯⋯⋯⋯ 124
得了感冒／一把扯住衣襟 ⋯⋯⋯⋯⋯⋯⋯⋯⋯ 125
怒丟抱枕／被抱枕打到臉 ⋯⋯⋯⋯⋯⋯⋯⋯⋯ 126

插畫家・監修者簡介 ⋯⋯⋯⋯⋯⋯⋯⋯⋯⋯⋯⋯ 127

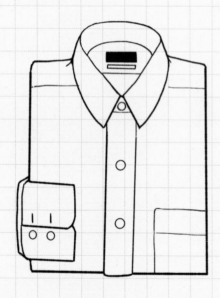

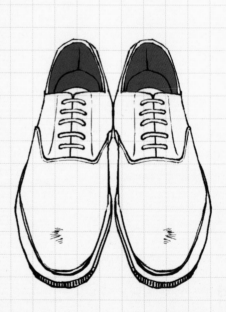

西裝的基本細節

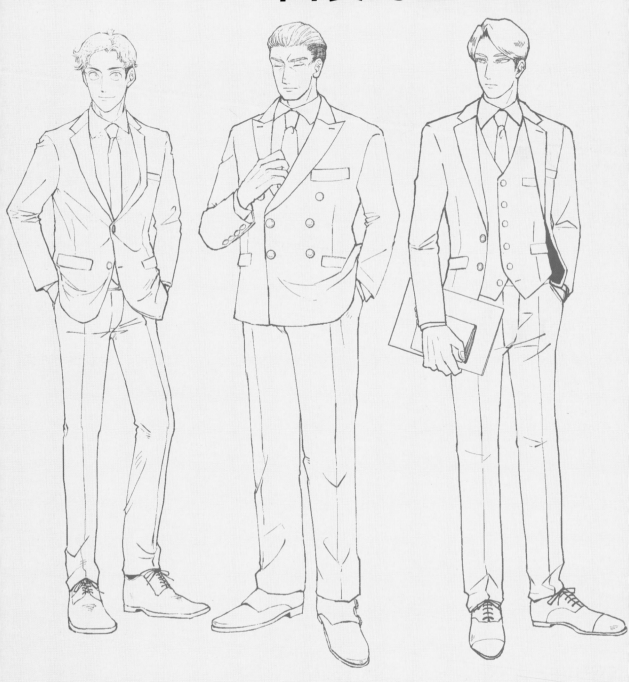

西裝的靈魂所在・西裝外套的基本結構

所謂的「西裝」指的是相同花色布料的西裝外套和西裝褲（裙子）搭配在一起的「成套西服」（有時也會搭配背心）。首先就從這個可謂是西裝靈魂的最基本的部分開始了解吧！

西裝外套的部位名稱

一起來看看西裝外套各部位的稱呼吧！

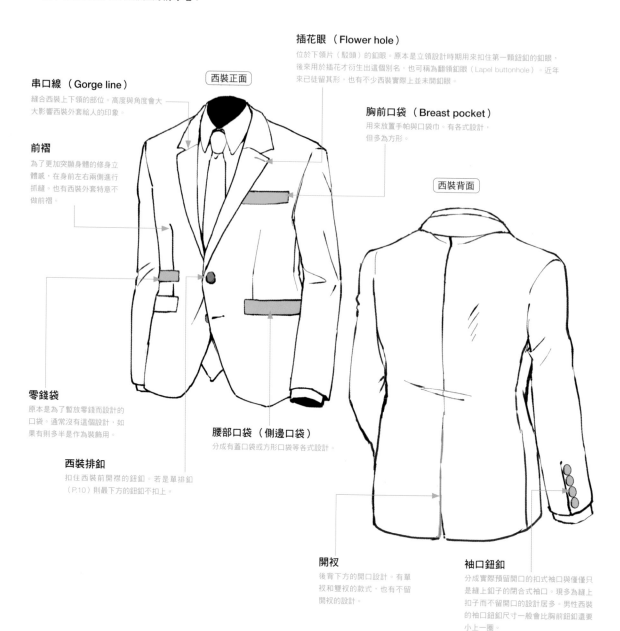

插花眼 （Flower hole）
位於下領片（駁頭）的釦眼。原本是立領設計時期用來扣住第一顆鈕釦的釦眼，後來用於插花才衍生出這個別名，也可稱為翻領釦眼（Lapel buttonhole）。近年來已徒留其形，也有不少西裝實際上並未開釦眼。

串口線 （Gorge line）
縫合西裝上下領的部位。高度與角度會大大影響西裝外套給人的印象。

西裝正面

胸前口袋 （Breast pocket）
用來放置手帕與口袋巾。有各式設計，但多為方形。

前褶
為了更加突顯身體的修身立體感，在身前左右兩側進行抓縫。也有西裝外套特意不做前褶。

西裝背面

零錢袋
原本是為了暫放零錢而設計的口袋。通常沒有這個設計，如果有則多半是作為裝飾用。

腰部口袋 （側邊口袋）
分成有蓋口袋或方形口袋等各式設計。

西裝排釦
扣住西裝前開襟的鈕釦。若是單排釦（P.10）則最下方的鈕釦不扣上。

開衩
後背下方的開口設計。有單衩和雙衩的款式，也有不留開衩的設計。

袖口鈕釦
分成實際預留開口的扣式袖口與僅僅只是縫上釦子的閉合式袖口。現多為縫上釦子而不留開口的設計居多。男性西裝的袖口鈕釦尺寸一般會比胸前鈕釦還要小上一圈。

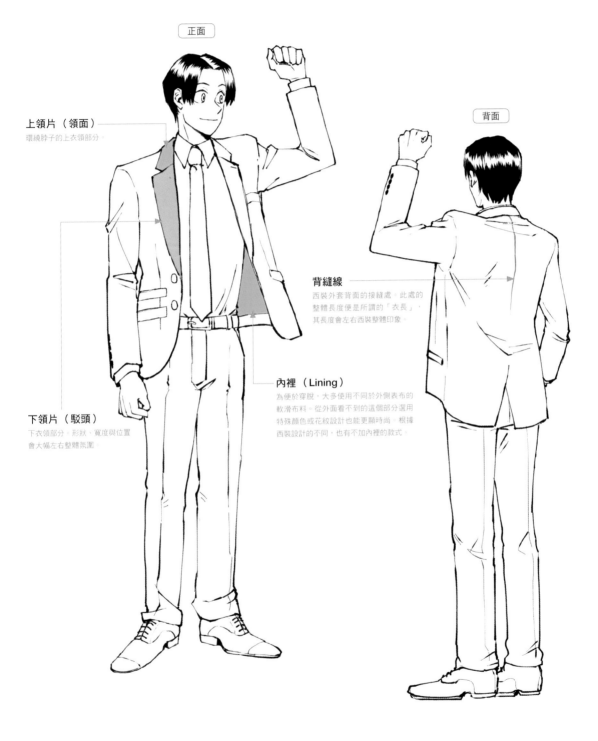

正面

背面

上領片（領面）
環繞脖子的上衣領部分。

下領片（駁頭）
下衣領部分。形狀、寬度與位置
會大幅左右整體氣圍。

背縫線
西裝外套背面的接縫處。此處的
整體長度便是所謂的「衣長」，
其長度會左右西裝整體印象。

內裡（Lining）
為便於穿脱，大多使用不同於外側表布的
軟滑布料。從外面看不到的這個部分選用
特殊顏色或花紋設計也能更顯時尚。根據
西裝設計的不同，也有不加內裡的款式。

第1章
西裝的基本細節

第2章
人物的描繪方式

第3章
姿勢大合輯

基本的西裝款式

所謂的「單排釦西裝」、「雙排釦西裝」是指什麼樣的西裝款式呢？它們最關鍵的差別就在於上半身西裝外套的設計有所不同。在此將針對基本的西裝款式作介紹。

西裝的三大基本款式

西裝可大略分為「單排釦西裝」、「雙排釦西裝」、「三件式西裝」三大款式。不同款式會營造出不同的人物氣質，接下來就讓我們一起來看看這些西裝款式的特色吧！

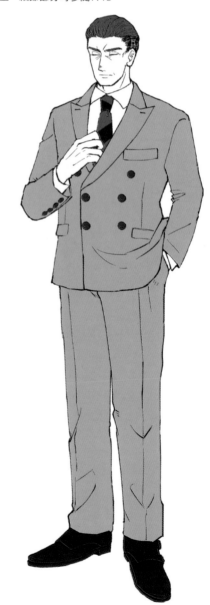

雙排釦西裝

特色在於西裝外套胸前的釦子為縱向雙排（＝雙排釦），使其看上去比單排釦西裝更顯內斂穩重。細節部分可參閱P.15

單排釦西裝

這是日本最為常見的基本款式。西裝外套胸前的釦子為縱向單排（＝單排釦）的基本款式。細節部分可參閱P.14。

三件式西裝

西裝外套、西裝褲與背心搭配在一起的三件式套裝，是西裝最初始的款式。給人的印象比沒穿背心的款式更來得沉穩，搭配的西裝外套有單排釦也有雙排釦。日本以和製英語稱此款西裝為「Three-piece Suit」，而歐美則稱為「Vested Suit」。

Point **西裝背心（Vest）**

原本的名稱是「Waistcoat」。搭配成套西裝穿著的時候，會在上面再穿一件西裝外套。而此時的西裝外套僅能在氣氛較為輕鬆休閒的室內場合暫時脫下。西裝背心與外套一樣都有單排釦與雙排釦款式，甚至也分成有領西裝背心與有口袋等各設計款。此部分於P.20進行詳細解說。

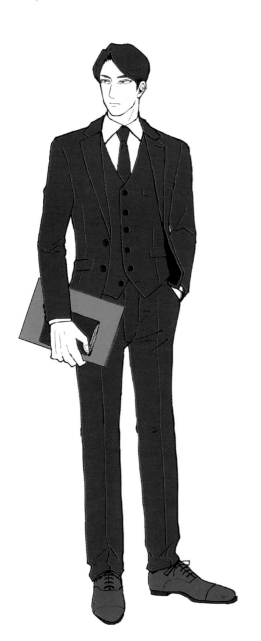

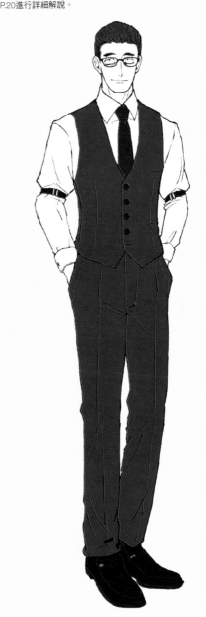

西裝的剪裁風格

說到西裝的剪裁風格，應該有不少人會想到「英式風格」、「義式風格」、「美式風格」。不過如今已經很少有西裝能夠用「這種剪裁就是〇〇風格」來明確劃分，多半都是各種風格混在一起。在此便來介紹依如今時下觀點分類出來的三大基本剪裁風格。

經典剪裁

意圖塑造出英國傳統男性具有強烈責任感形象的一種主流風格。特色在於重視肩膀到胸腔的輪廓結構，以及腰部線條的寬窄變化。是一種將西裝昇華成樣式美的剪裁，藉由在肩膀到腰部的貼身剪裁上下的一番工夫，讓沉重的西裝穿起來顯得合身輕盈。此款西裝剪裁以訂製款為主。

流行剪裁

是一種主要以義大利或法國時下「受歡迎的男士」為藍本而設計的剪裁風格，雖然整體穿著打扮所呈現出來的氛圍會根據服裝品牌或時代而有很大的變化，不過這類剪裁風格在強調性感度上存在著共通點。例如藉由穿著更為緊身的西裝外套或不打領帶來營造出一種輕佻形象（例圖為近年的流行剪裁風格）。

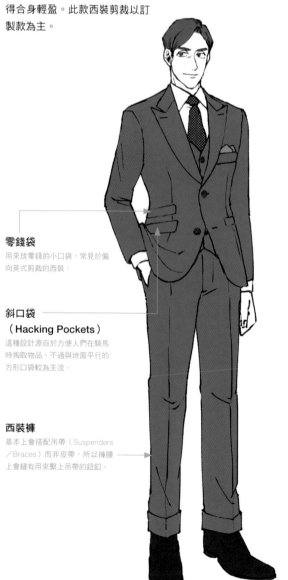

零錢袋
用來放零錢的小口袋，常見於偏向英式剪裁的西裝。

斜口袋
（Hacking Pockets）
這種設計源自於方便人們在騎馬時掏取物品。不過與地面平行的方形口袋較為主流。

西裝褲
基本上會搭配吊帶（Suspenders／Braces）而非皮帶，所以褲腰上會縫有用來繫上吊帶的鈕釦。

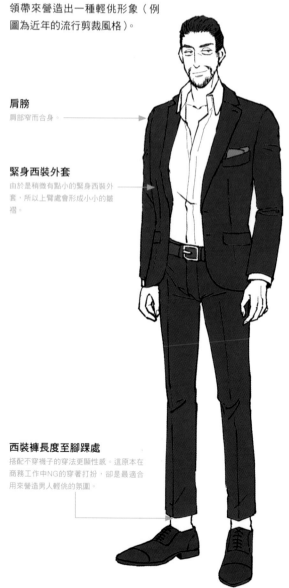

肩膀
肩部窄而合身。

緊身西裝外套
由於是稍微有點小的緊身西裝外套，所以上臂處會形成小小的皺褶。

西裝褲長度至腳踝處
搭配不穿襪子的穿法更顯性感。這原本在商務工作中NG的穿著打扮，卻是最適合用來營造男人輕佻的氛圍。

美式傳統剪裁

一般稱美式剪裁，是過去美國在尋求合理性喜好的意識下所催生出來的樣式。在多元種族與即時勞動力的背景下，衍生出成衣西裝不太需要修改也能穿的略顯寬鬆剪裁。

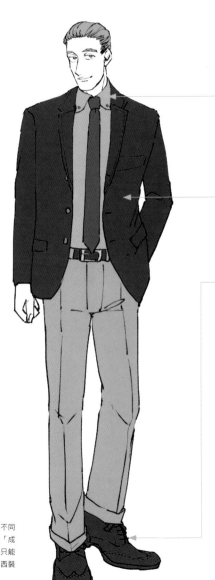

鈕釦領襯衫

得自馬球比賽時以釦子固定衣領的啟發，由美國開發出來的襯衫款式。在歐洲被視為休閒款襯衫，但在美國則曾是「常春藤盟校」（Ivy League；哥倫比亞大學、哈佛大學等位於美國東北部的八所知名大學的統稱）的主流穿著，因而被視為是菁英的代表性服飾。

沒有前褶

多為前胸至腰部的部分不加前褶的設計。雖然不收腰的剪裁會讓身形看上去筆直沒有腰身，但這種剪裁的西裝對適合穿的體型也相對比較沒有限制。這一點也是被認為是最接近成衣西裝廣為普及的美式剪裁象徵，但實際上這不過是延續西裝剛誕生時的細節而已。

雕花皮鞋

具有工作鞋或鄉村背景的皮鞋。

Point 軍團斜紋領帶

所謂的軍團斜紋領帶（Regimental Tie）指的是一種源自英國的斜向右上方的斜紋領帶。據說學校與軍隊都有各自的既定設計，僅有隸屬於該團體的人或退役男士才能穿戴，於是美國便推出了條紋斜向左上方的反向（顛倒）設計繼而商品化。

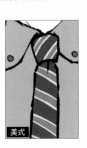

美式

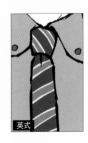

英式

西裝外套與西裝褲不同色時，並不能稱為「成套西裝」，充其量只能算是「西裝外套與西裝褲的穿搭」。

西裝外套

西裝帶給人的印象絕大多數可說是來自於西裝外套。它匯集了各種細節搭配、衣領、口袋形狀等各種要點。此處將以標準款式的西裝外套為主,進行更詳細的解說。

單排釦西裝

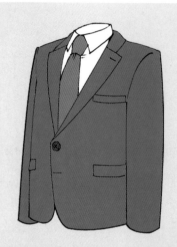

西裝外套胸前的鈕釦為縱向單排釦,即是所謂的單排扣西裝。為商務用西裝中的經典都會男性款式,給人一種比雙排釦西裝更顯年輕且便於行動的印象。

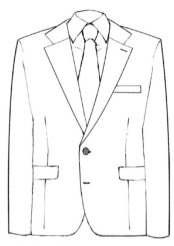

雙顆鈕釦只扣最上面的鈕釦

為現今西裝外套的主流設計,是婚喪喜慶到商務場合皆可穿著的萬用經典款式。穿著時只扣最上面的鈕釦。若連下面的鈕釦也扣上,會令四周產生不自然的皺摺,故而現今不妨將最下面的一顆鈕釦視為裝飾用鈕釦。

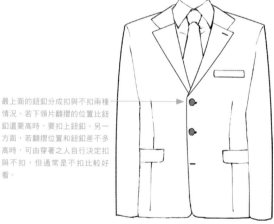

最上面的鈕釦分成扣與不扣兩種情況。若下領片翻摺的位置比鈕釦還要高時,要扣上鈕釦。另一方面,若翻摺位置和鈕釦差不多高時,可由穿著之人自行決定扣與不扣,但通常是不扣比較好看。

三顆鈕釦只扣最上面兩顆鈕釦

特色是露出來的領帶範圍(V領部分)比雙顆鈕釦還要窄上一些,給人一種較為典雅的感覺。和雙顆鈕釦一樣不扣最下面的那顆鈕釦。

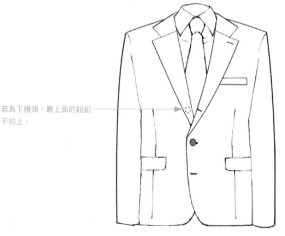

若為下捲領,最上面的鈕釦不扣上。

下捲領三顆鈕釦只扣中間的鈕釦

最上面的一顆鈕釦位在翻摺的下領片上時,只需扣上中間那顆鈕釦即可。這種設計常見於美式傳統剪裁的西裝外套上。

雙排釦西裝

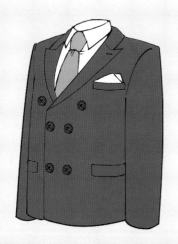

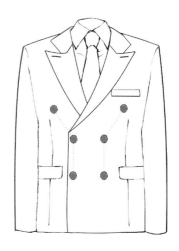

西裝外套胸前的鈕釦為縱向雙排釦，即是所謂的雙排扣西裝。特色在於除了扣住衣襟用的鈕釦之外，還加上了一排裝飾用鈕釦來營造出沉著穩重之感。搭配的下領片設計多為劍領（P.16）。

六顆鈕釦只扣下面兩顆鈕釦

胸前鈕釦分成左右各三顆，基本上會扣上中間跟最下面一顆，但最下面的鈕釦不扣也OK。在現代是較為主流且受歡迎的款式，亦是雙排釦西裝之中最是華麗且具風格魅力與格調的設計。

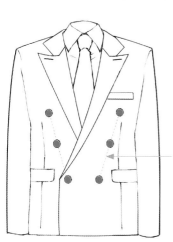

六顆鈕釦只扣下面一顆鈕釦

胸前鈕釦分成左右各三顆，只扣上最下面一顆鈕釦的款式。給人一種相當大膽且酷似黑手黨的形象，是1930年代美國與1980年代日本曾蔚為流行的設計。

左右兩邊鈕釦呈倒三角形排列，營造出胸部附近向外延伸，腰部附近向內拉縮的視覺效果。適合身形略胖或在意小腹之人。

單顆鈕釦

單顆鈕釦的西裝在商務場景裡較為少見，但在晨禮服（Morning Coat）和無尾晚禮服（Tuxedo）上卻是主流設計。

四顆鈕釦只扣最下面一顆鈕釦

胸前鈕釦分成左右各兩顆，只扣上最下面一顆鈕釦的款式。鈕釦位在整體較低位置且尺寸略大的設計是80年代大為流行的輕便西裝款式，給人一種暴富之人財大氣粗的印象。而鈕釦位於中間位置弛張有度的西裝剪裁，則是歐洲雙排扣晚禮服的經典款式。

衣領

西裝衣領中央有個被稱為串口線的縫線，縫線之上稱為上領片，下方則是下領片。不同衣領形狀會有不同的名稱。串口線高度與角度的變化會大幅左右西裝外套的氛圍，近年來串口線的位置有逐漸拉高的趨勢。

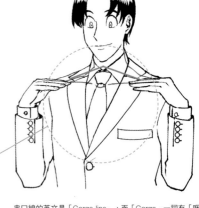

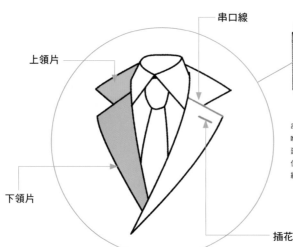

串口線

上領片

下領片

插花眼

串口線的英文是「Gorge line」，而「Gorge」一詞有「咽喉」之意。在描繪串口線時，不妨試著以兩側線段向喉嚨延伸交會為準進行繪製。此外，串口線的高度若以鎖骨位置為基準，將有助於取得整體平衡，請不妨以此作為描繪參考。

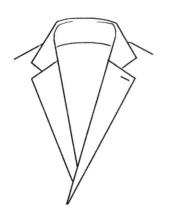

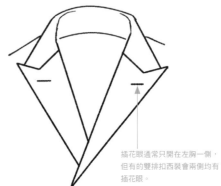

插花眼通常只開在左胸一側，但有的雙排扣西裝會兩側均有插花眼。

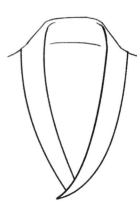

標準領（Notch Lapel）

三角形的衣領是單排扣西裝的經典配置，在商務場合裡也是相當普遍的衣領形狀。衣領的寬度會根據時下流行趨勢而有所變化，但只要畫得與襯衫衣領或領帶大劍（P.34）差不多寬，看起來就會取得良好平衡。此外，寬肩膀的人搭配寬幅衣領在視覺比例上也會較顯平衡。

劍領（Peaked Lapel）

這種形狀的領子是雙排扣西裝的標準配置。雖然有的單排扣西裝外套也會搭配這種衣領設計，但會另外稱之為「單排扣劍領」。因下領片的形狀如劍般向外突出而有「劍領」之名。

絲瓜領（Shawl Collar）

為無尾晚禮服上常見的衣領形狀，由於不分成上下衣領，所以英文稱謂上不稱「Lapel」而是改稱「Collar」。

開衩

西裝外套後背衣襬處的空隙開口便是「開衩」。據說開衩是為了讓人們穿上西裝外套後更便於行動才衍生出來的設計。可說是決定人物背姿一大重點。

並非只是單純剪開，而是左側布料在上兩相微微重疊。

中央單衩

在背縫線（中央接縫線）下襬留下開口的正統標準剪裁設計，大多與單排扣西裝組合搭配。原本就是為了避免西裝外套在騎馬時翻捲起皺摺而做的開衩設計，具有穿起來動作方便的行動便捷感。

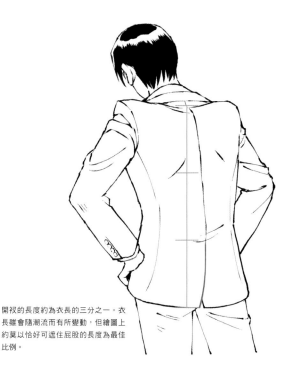

開衩的長度約為衣長的三分之一。衣長雖會隨潮流而有所變動，但繪圖上約莫以恰好可遮住屁股的長度為最佳比例。

鉤型開衩

中央接縫線下的開衩呈鉤狀的剪裁設計。晨禮服與燕尾服等西裝服飾多為這種開衩形狀，也可說是中央單衩的原始剪裁。現今美式傳統剪裁系列的西裝外套大多採納這種開衩設計。

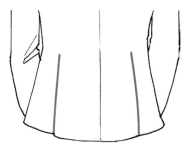

側邊雙衩

於兩側開衩的剪裁設計，是繼中央單衩之後最常見的設計，搭配單排扣西裝和雙排扣西裝都十分合適。其設計源自於能清楚看見佩劍劍鞘的軍服下襬。多為「英國風」西裝外套所採用，也很適合用來塑造威嚴感或個人風格。

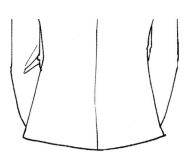

無開衩

不留任何開衩的剪裁設計，多用於婚喪喜慶等禮儀用服飾。樣式優美且氛圍典雅，曾在第二次世界大戰前的歐洲地區獨佔鰲頭，但如今在商務用西裝已然十分罕見。

腰部口袋

西裝外套的腰部口袋有各種形狀設計，也是左右整體印象的一大重點所在。為了避免版型走樣，不在裡面放東西是約定俗成的準則。

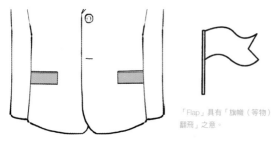

「Flap」具有「旗幟（等物）翻飛」之意。

有蓋口袋 （Flap Pocket）

其英文裡的「Flap」指的就是口袋蓋。是最為正統的口袋款式。

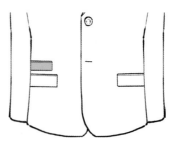

零錢袋 （票袋）

位於腰部口袋上方的小巧口袋。原為設計用來暫放零錢或票券的小口袋。

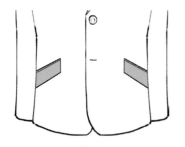

斜口袋 （Slant Pocket ／ Hacking Pocket）

為有蓋口袋的一種，指的是往兩側向下傾斜的口袋。據說原先是為了方便讓人在騎馬時探入口袋才特意設計成傾斜角度。給人一種穿起來行動方便的強烈印象。

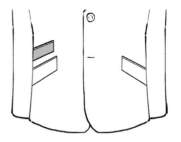

斜零錢袋

搭配斜口袋做配置的零錢袋。給人一種設計感更為鮮明的印象。

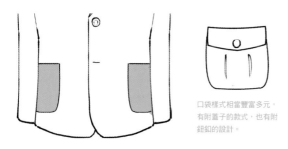

口袋樣式相當豐富多元，有附蓋子的款式，也有附鈕釦的設計。

貼袋

將口袋的布料接縫於外側，多用於休閒款西裝外套，較少採用到商務用西裝上。

將有蓋口袋的蓋子收到口袋裡面也能變成這個型態。

無蓋口袋

上頭沒有蓋子，只做開口滾邊的一字口袋。看起來具裝飾性又簡潔俐落，禮服上的口袋大多都是這款設計。由於穿著禮服出席的典禮或儀式多半於室內進行，沒有被雨淋濕或被灰塵弄髒的顧慮，故而基本上都是採無蓋設計。

胸前口袋

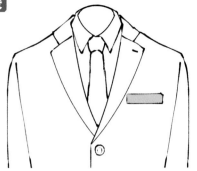

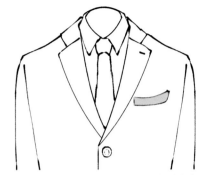

單滾邊口袋
橫向外嵌另一塊方形布料的口袋設計，為現今的主流款式。特色在於俐落的線形外觀。

船形口袋
袋口處呈弧線狀，常見於戰前的西裝或現今義大利西裝外套之上。

袖口鈕釦

西裝外套袖口雖縫有鈕釦，但大多數都只是縫在閉合式袖口上面，徒具裝飾作用。不過其中也不乏開了釦眼，可以實際開闔袖口的「本切羽」（真釦眼）設計。鈕釦數量並沒有嚴格規範，目前商務用西裝外套多以三～四顆鈕釦為主流。選用尺寸比胸前鈕釦還要小上一圈的鈕釦。

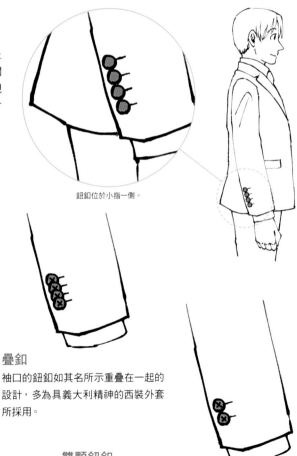

鈕釦位於小指一側。

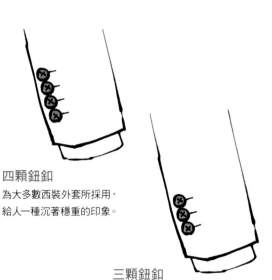

四顆鈕釦
為大多數西裝外套所採用，給人一種沉著穩重的印象。

三顆鈕釦
在四顆鈕釦流行起來之前曾是主流，給人一種比四顆鈕釦還要俐落輕便的印象。

疊釦
袖口的鈕釦如其名所示重疊在一起的設計，多為具義大利精神的西裝外套所採用。

雙顆鈕釦
外觀簡單俐落，主要用於休閒風格西裝外套。不乏用於學生制服上，但在美式傳統剪裁西裝上也並不少見。

西裝背心

在英國叫「Waistcoat」，在法國則稱「Gilet」，指的都是沒有袖子的外搭用背心。公司外部的商務場景雖鮮少有脫去外套的機會，但此處將說明於公司內部等處脫下外套後的繪製重點、透過西裝外套隱約可見之處的描繪要點。

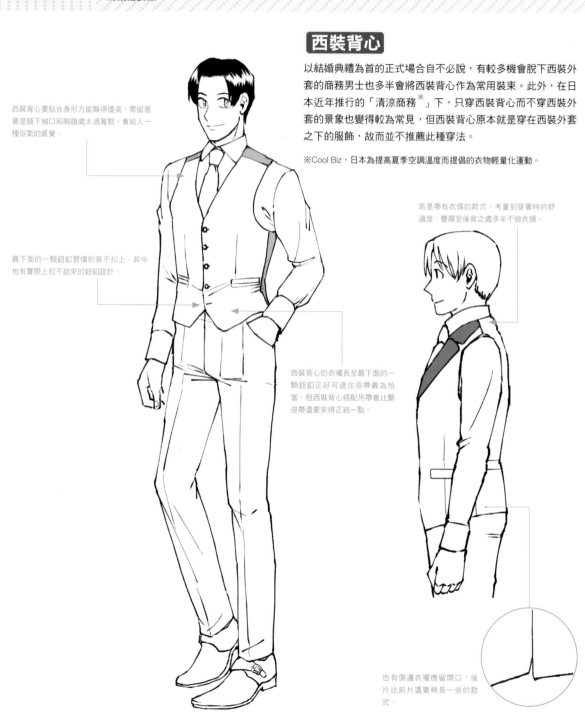

西裝背心

以結婚典禮為首的正式場合自不必說，有較多機會脫下西裝外套的商務男士也多半會將西裝背心作為常用裝束。此外，在日本近年推行的「清涼商務※」下，只穿西裝背心而不穿西裝外套的景象也變得較為常見，但西裝背心原本就是穿在西裝外套之下的服飾，故而並不推薦此種穿法。

※Cool Biz，日本為提高夏季空調溫度而提倡的衣物輕量化運動。

西裝背心要貼合身形才能顯得優美。需留意要是腋下袖口和胸腹處太過寬鬆，會給人一種俗氣的感覺。

最下面的一顆鈕釦習慣刻意不扣上。其中也有實際上扣不起來的鈕釦設計。

若是帶有衣領的款式，考量到穿著時的舒適度，雙肩至後背之處多半不做衣領。

西裝背心的衣襬長至最下面的一顆鈕釦正好可遮住皮帶最為恰當，但西裝背心搭配吊帶會比繫皮帶還要來得正統一點。

也有側邊衣襬微留開口，後片比前片還要稍長一些的款式。

吊帶

以三件式西裝為前提穿著西裝背心的情況下，搭配吊帶原本是最正統的組合，但近年來搭配皮帶的組合也越發常見。

Point
西裝背心後片表布與西裝外套的內裡

西裝背心後片大多會選用與西裝外套內裡一樣的布料，但也可以刻意改變布料材質體驗別樣時尚樂趣。

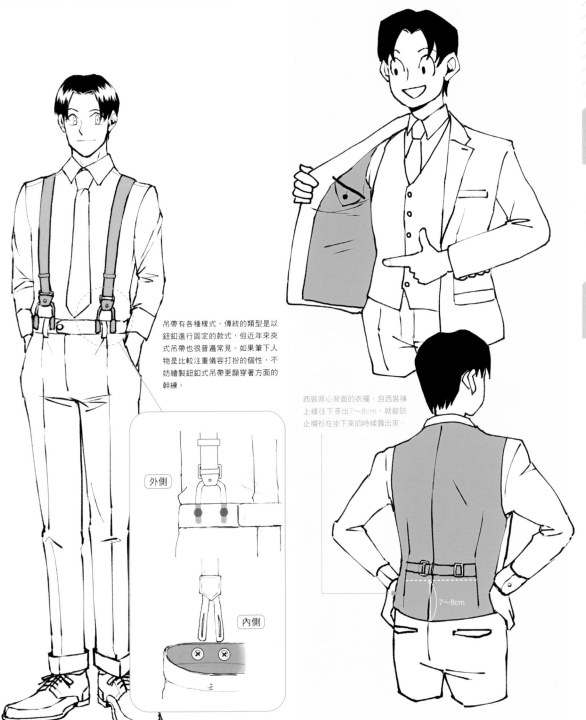

吊帶有各種樣式，傳統的類型是以鈕釦進行固定的款式，但近年來夾式吊帶也很普遍常見。如果筆下人物是比較注重儀容打扮的個性，不妨繪製鈕釦式吊帶更顯穿著方面的幹練。

外側

內側

西裝背心背面的衣襬，自西裝褲上緣往下多出7～8cm，就能防止襯衫在坐下來的時候露出來。

7～8cm

西裝背心的外型

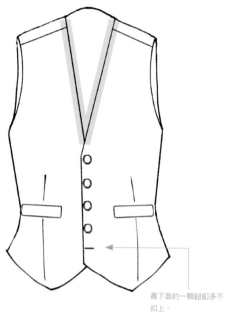

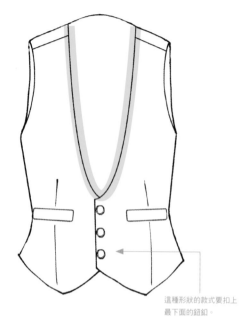

最下面的一顆鈕釦多不扣上。

這種形狀的款式要扣上最下面的鈕釦。

V領

脖頸處至第一顆鈕釦處呈直線V字型。為當今的主流設計。

U領

主要用於燕尾服或無尾晚禮服等正式服飾,脖頸處至第一顆鈕釦處呈U字型。特色在於鈕釦的位置比V領還要低上一小截,鈕釦數量也略少。

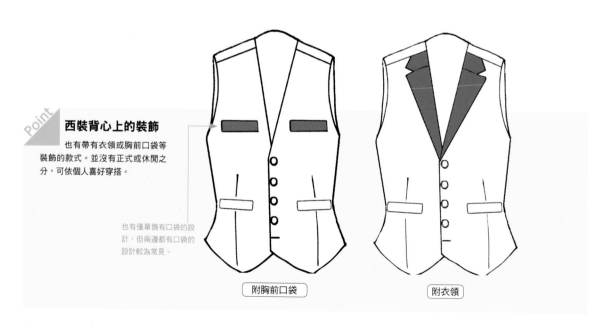

Point

西裝背心上的裝飾

也有帶有衣領或胸前口袋等裝飾的款式。並沒有正式或休閒之分,可依個人喜好穿搭。

也有僅單側有口袋的設計,但兩邊都有口袋的設計較為常見。

附胸前口袋

附衣領

單排釦西裝背心的鈕釦數量

第1章
西裝的基本細節

第2章

人物的描繪方式

第3章

姿勢大合輯

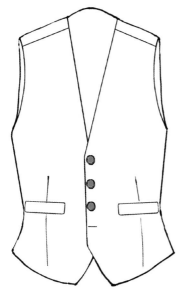

四顆鈕釦
深V領款式搭配西裝外套，會給人一種較為休閒的印象。

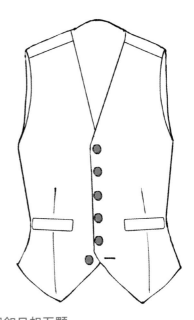

六顆鈕釦只扣五顆
雖有六顆鈕釦，但最下面的一顆鈕釦屬裝飾性鈕釦，為實際上扣不起來的鈕釦設計。

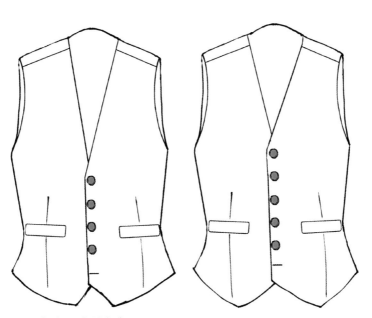

五顆鈕釦＆六顆鈕釦
五顆鈕釦或六顆鈕釦為現今的主流設計。後者的V領較窄，給人較為嚴謹的印象。

雙排扣西裝背心的鈕釦數量

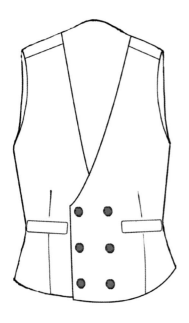

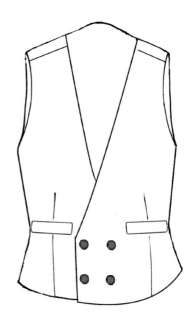

六顆鈕釦扣三顆

為雙排扣西裝背心的標準款式，也是燕尾服和晨禮服等禮服較常採用的設計。

四顆鈕釦扣兩顆

主要是給身材瘦小的人穿的樣式，但現今已是頗為罕見的款式。

Point

西裝背心的 NG 穿搭

三件式西裝跟西裝背心的穿著都是插畫中相當受歡迎的打扮。正因為模樣十分帥氣，才更不想被NG的穿搭描繪所破壞。繪製穿著西裝背心的人物形象時，還請留心以下兩點注意事項。

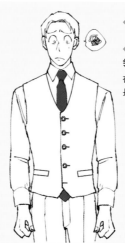

NG

領帶太長露了出來

在西裝背心下襬看到領帶是NG穿搭！要是領帶長過西裝背心，將領帶紮進西裝褲裡也OK。

NG

皮帶露了出來

雖然西裝背心搭配吊帶才是正統穿法，但如今搭配皮帶的穿搭已然相當常見。搭配皮帶之際，請避免露出皮帶扣！不過也可藉由刻意露出皮帶，給人一種頗為輕挑的形象，或是雖然在穿著上十分用心，但還是出了些偏差。

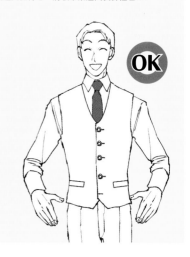

OK

COLUMN　西裝的花色

一套西裝會給人留下什麼樣的印象，並非只取決於西裝的剪裁，「顏色」與「花紋」也起了決定性的關鍵。雖然漫畫和插畫不見得會細緻描繪西裝顏色和花紋，但還是在此大致介紹一下其分別會塑造出什麼樣的人物形象。

深藍色
不需區分場合的標準顏色。

深灰色
可塑造沉著穩重的形象。

西裝的顏色

西裝的顏色多以「深藍色」或「灰色」為主流。商務場合多以穿著深色西裝為原則，但夏季時節也可選用明亮色調的西裝。
淺色和明亮色調的西裝會給人留下年輕有活力的印象，深色或暗色調則會給人一種為人沉著穩重的形象。

淺灰色
給人一種較為年輕的形象，夏季等時節選用明亮色調西裝也OK。

西裝的花紋

西裝有各種花紋種類，上頭的花紋越小越能給人沉著穩重的印象，花紋越大則越能給人主動積極且輕便的感覺。在此介紹商務場景中較常看到的三種西裝紋路。

直條紋
依線條的粗細、間距等細節不同，有各種類型的直條紋路。商務上以細直條紋和條紋顏色接近底色的直條紋為主流。

其他還有千鳥格紋、葛倫格紋等各種花紋。

窗格紋
橫線與直線相交形成的網格紋路。格子的大小會大幅左右整體形象。

條紋人字紋
根據紋路細緻程度，雖也有乍看之下看不出花紋的樣式，但仔細一瞧就能看出上頭的紋路。因紋路形似鯡魚（herring）的魚骨（bone）而被稱為「Herringbone」。※其紋路實際上更為細膩，此處的插畫圖示做放大處理。

顏色的對比

西裝花紋營造出來的氛圍，還會受到布料底色與花紋顏色之間的色調對比所影響。請試著比較一下右邊兩張花色。它們的底色和線條粗細都相同，但光是線條與布料底色之間迥異的顏色對比，就會給人不同的印象。顏色對比度低的花色能給人沉著穩重的形象，反之對比度越高則越能給人積極主動的印象。

低對比度　　　　高對比度

西裝褲

雖然看到穿西裝的人都會不由得將目光放到西裝外套上面，但西裝褲也有不少看起來好穿或好看的細節在裡頭。在此將以標準款西裝褲為主進行解說。

西裝褲的部位名稱

一起來看看西裝褲各部位的稱呼吧！

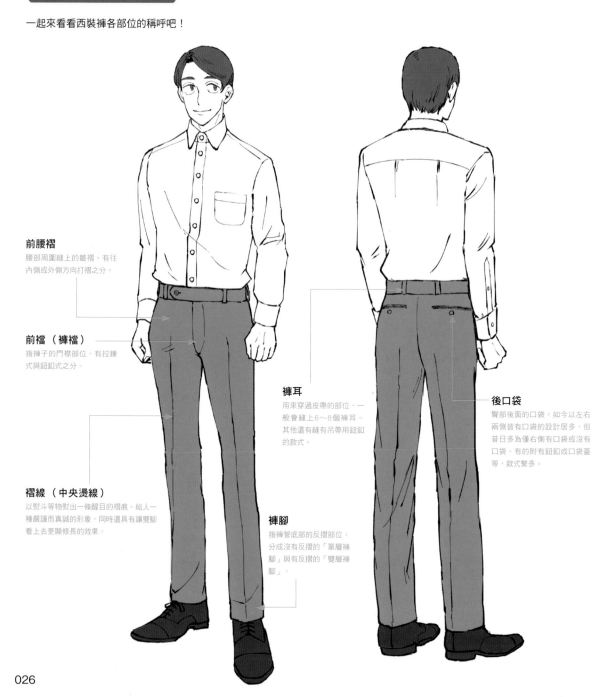

前腰褶
腰部周圍縫上的皺褶。有往內側或外側方向打褶之分。

前襠（褲襠）
指褲子的門襟部位。有拉鍊式與鈕釦式之分。

褶線（中央燙線）
以熨斗等物熨出一條醒目的褶痕。給人一種嚴謹而真誠的形象，同時還具有讓雙腳看上去更顯修長的效果。

褲耳
用來穿過皮帶的部位，一般會縫上6～8個褲耳。其他還有縫有吊帶用鈕釦的款式。

褲腳
指褲管底部的反摺部位。分成沒有反摺的「單層褲腳」與有反摺的「雙層褲腳」。

後口袋
臀部後面的口袋。如今以左右兩側皆有口袋的設計居多，但昔日多為僅右側有口袋或沒有口袋。有的附有鈕釦或口袋蓋等，款式繁多。

前腰褶

在腰部周圍縫上的皺褶，英文名稱為「Pleat」，日文中的「Tuck」（タック）為和製英語。縫上這個皺褶可以令褲子更便於行動，也能掩飾身型。

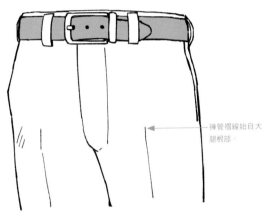

褲管褶線始自大腿根部。

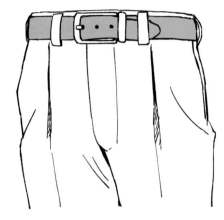

無褶

沒有打褶的西裝褲款式。褲管貼身而偏緊，適合窄身版型的西裝，是較受年輕人歡迎的設計。此外，這款西裝褲還意外地很適合體型壯碩（中廣型身材）之人穿著。

單褶

打了褶之後，看上去比無褶還要來得寬鬆一點。這款西裝褲很適合體型上小腹比臀部還要小上不少的人或有O型腿的人穿。

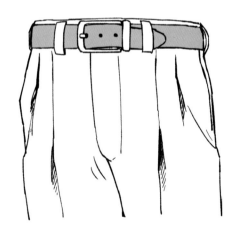

雙褶

打了兩個褶的這款褲子是最為寬鬆的款式。特色在於腹部和臀部周邊都顯得很寬鬆，能毫無窒礙地做到起身跟坐下的動作。80年代經濟泡沫時期甚至還曾有過三褶或四褶等打了很多皺褶的西裝褲設計。

Point 內褶與外褶

前腰褶有「內褶」與「外褶」之分，兩者打褶的方向互異。

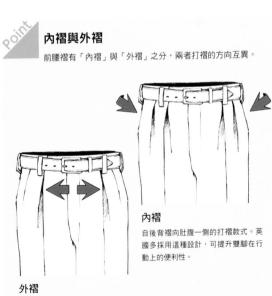

內褶

自後背褶向肚腹一側的打褶款式。英國多採用這種設計，可提升雙腳在行動上的便利性。

外褶

自肚腹褶向後背一側的打褶款式。義大利多採用這種設計。特色在於整體更顯美觀，即使從正面瞧來也不易看出褲子有打褶。現今雖以外褶設計為主流，但可依喜好做選擇。

西裝褲的口袋

西裝褲上頭有前腰處的側口袋與臀部處的後口袋。

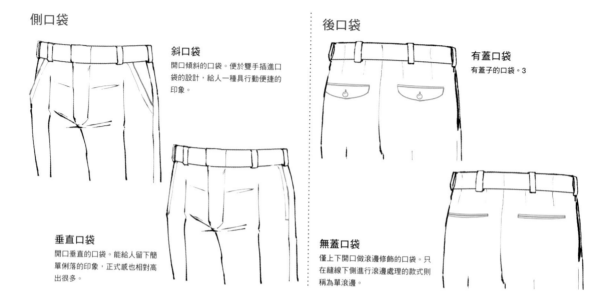

側口袋

斜口袋

開口傾斜的口袋。便於雙手插進口袋的設計，給人一種具行動便捷的印象。

垂直口袋

開口垂直的口袋。能給人留下簡單俐落的印象，正式感也相對高出很多。

後口袋

有蓋口袋

有蓋子的口袋。3

無蓋口袋

僅上下開口做滾邊修飾的口袋。只在縫線下側進行滾邊處理的款式則稱為單滾邊。

褲腳形狀

西裝褲的褲腳凹摺的程度稱為「Break」。雖然要視當下潮流而定，但一般來說，寬褲管會採凹摺程度較多的 Full Break，藉此塑造出西裝褲與皮鞋的整體感；窄褲管則採用 No Break 或 Half Break，透過不在褲腳處形成凹摺來避免他人目光多做停留。三者皆有令雙腳顯得更為修長的視覺效果。

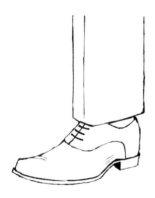

No Break

褲腳長至約莫能蓋住鞋帶最上方處。目前也有再短上一小截至能稍微看到襪子的短尺寸。

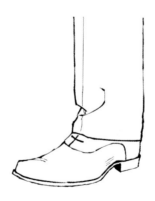

Half Break

褲腳長至約莫能蓋住第三條鞋帶處。

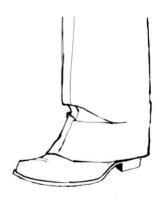

Full Break

褲腳長到能將鞋帶處整個蓋住。適合寬褲管的西裝褲。

褲腳反摺

原本只有不反摺的單層褲腳，時至今日依然是正裝裡的基本款，其中還有一種腳踝處較長的「Morning Cut」斜褲腳設計。相對地，有反摺的雙層褲腳則具有在視覺上營造出穩定感的效果。商務用西裝可按照個人喜好擇一穿搭。

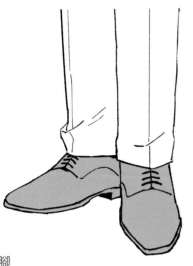

單層褲腳

從商務到正式場合皆可穿著，為適穿場合較多的款式。

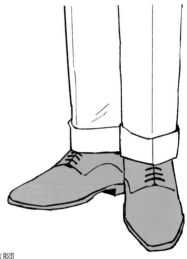

雙層褲腳

反摺在英文稱為「turn-up」。是一種能讓足部看上去更顯穩定有重心的款式。

Point 褲腳反摺的寬度

反摺的寬度大約3〜5cm，而4〜4.5cm據說是比例最佳的寬度，但整體來說，窄褲管用寬幅反摺、寬褲管用窄幅反摺，就能取得較佳的協調性。

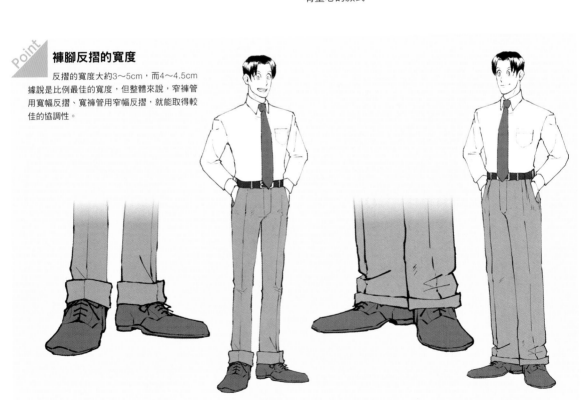

襯衫

正因為襯衫是每天都要換穿的衣物,所以才要更加講究。襯衫顏色、花紋和衣領形狀的細節挑選,是令同一套西裝也能穿出不同感覺的重點所在。

衣領形狀

除了商務場合經常穿著的標準領、寬角領、方領、鈕釦領之外,還有其他一些休閒風格的開領或義大利領等各種領型與配件。

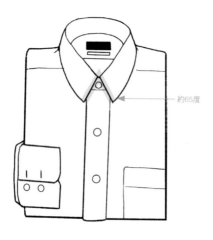

約65度

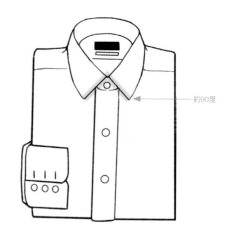

約90度

標準領

領尖開口角度約65度左右,為最常見的一般衣領款式。是商務或正式場合都能穿著的萬用款襯衫。特色在於其不挑西裝外套的基本款設計。

方領

領尖開口角度約90度左右,適合與正統英倫風格穿著做搭配。

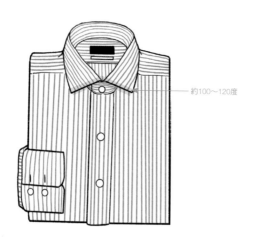

約100~120度

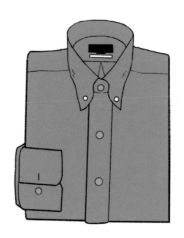

寬角領 (溫莎領)

領尖開口角度約100~120度左右,特色在於能清楚看見脖頸處。

鈕釦領

領尖處可以扣上鈕釦的款式,即便拿掉領帶也不會影響領子的形狀。和標準領、寬角領相比顯得較為偏向休閒風,但也能在商務場合中穿著。

圓領

特色在於領尖成圓角狀。能給人溫文爾雅的形象，是款略帶古典感的設計。缺點在於圓臉的人穿了以後會更加襯得臉圓。

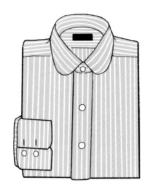

撞色白領

並非衣領有特殊形狀，而是指衣領與袖子都呈純白色的襯衫。穿得好就會顯得十分帥氣迷人。

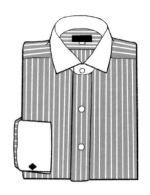

飾耳領

用小布條固定領片的款式。在布條上方繫上領帶後，可達到令脖頸處更顯立體的效果。比針孔領更具俐落有型的印象。

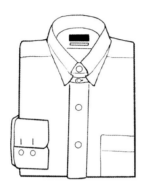

針孔領

在兩邊的領片中開孔，別上領針撐起領帶的款式。和飾耳領一樣，將領帶繫在領針上方。適合臉型小且脖頸偏長的人穿著。

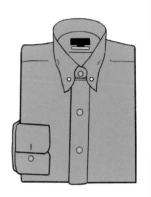

下領雙釦（Due Bottoni）

由於領檯上面縫了兩顆鈕釦而相對高領，基本上不搭配領帶，但要繫上領帶也是 OK 的。解開釦子以後會顯得十分輕挑。需留意脖子短的人穿了以後會給人一種勉力而為的感覺。

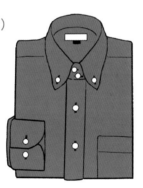

義大利領（一片領）

由於沒有領座，所以脖頸周圍的衣領較為軟塌，屬休閒風格襯衫。也有拿掉第一顆鈕釦的無領帶專用款式。適合稍微帶點不良氣質的人物形象。

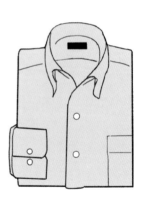

開領

意即衣領敞開的襯衫。為無領帶專用款式，具有不會束縛脖頸的透風設計。是一款能讓人聯想到生活在昭和時代盛夏裡的上班族的襯衫。

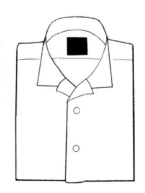

立領

無領帶專用襯衫，立起領片而無翻領設計的款式。是一款具強烈懷舊氛圍的同時，又具有美術氣息的設計。

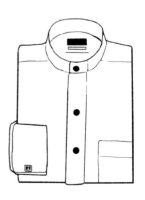

袖口形狀

襯衫的袖口依據扣釦子的方式和有無反摺等細節而存在著各式類型。在此僅介紹一般類型的袖口。

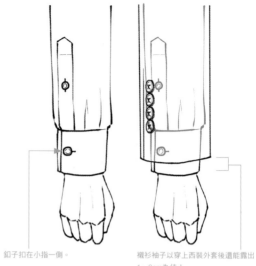

Point

袖扣

袖扣是一種用來固定袖口的裝飾性釦夾，其正式的英文名稱為「Cufflink」。想要使用袖扣固定袖口時，請選擇袖口留有袖扣專用釦眼的袖扣襯衫。

釦子扣在小指一側。　　　　　襯衫袖子以穿上西裝外套後還能露出
　　　　　　　　　　　　　　1～2cm為佳！

標準單釦袖口（Barrel Cuff）

鈕釦專用袖口。上頭已縫上鈕釦而十分便於固定袖口。近年來的襯衫以這種袖口居多，無法搭配一般袖釦做使用。日本普遍將其稱為「Single Cuff」，但其實 Single Cuff 指的是上頭沒縫鈕釦的袖釦用袖口。

兩用袖口（Convertible Cuff）

這款袖口在縫有鈕釦的一側也開了釦眼，是一種也能搭配袖釦做使用的袖口設計。

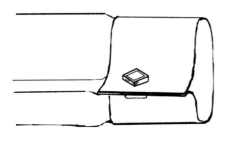

單層袖口 （Single Cuff）

上頭沒縫鈕釦的袖扣專用袖口，如今雖已是較為少見的款式，但昔日禮服的襯衫都是漿洗得硬挺的這種袖口。

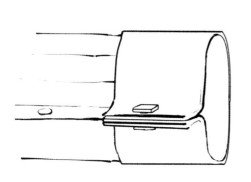

法式反摺袖口 （French Cuffs）

反摺袖口形成雙疊袖，再穿上袖扣做固定的款式。為袖扣專用袖口。

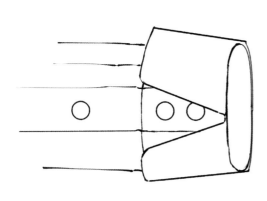

義式米蘭反摺袖口 （Milano Cuffs）

雖和法式反摺袖口一樣進行反摺，但屬於鈕釦式袖口。

Lessons 08 領帶

隨著上班服裝漸趨簡便化,近來即使穿著西裝也不打領帶的例子也日漸增多。然而不容否認的是,西裝正是因為有了領帶才能顯得英氣勃發。此外,與西裝做搭配的領帶還是個考驗人們品味的重要配件。

領帶的部位名稱

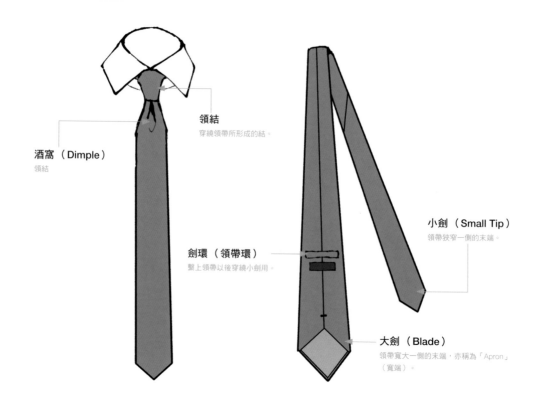

領結
穿繞領帶所形成的結。

酒窩（Dimple）
領結

劍環（領帶環）
繫上領帶以後穿繞小劍用。

小劍（Small Tip）
領帶狹窄一側的末端。

大劍（Blade）
領帶寬大一側的末端,亦稱為「Apron」（寬端）。

領帶的寬度

領帶寬度會大幅受到時下潮流影響。但領帶的寬度盡量接近西裝外套下領片,甚至是襯衫
領片寬長,整體看上去就會更顯協調。

7～9cm

標準版領帶
寬度約7～9cm。為一般寬度,商
務場合、婚喪喜慶皆可搭配穿著。
比這還要寬的領帶則稱為「寬版領
帶」。

4～6.5cm

窄版領帶
寬度約4～6.5cm。寬幅較標準版領帶還
要窄上一些,適合搭配下領片較窄的西裝
外套。

領帶的花色

在此將介紹商務場景裡較常見且容易繪製出來的四款領帶花色。除此之外還有上頭有小印花圖紋的「小花紋」、盾牌形圖紋的「盾牌徽章圖騰」、勾玉形圖紋的「變形蟲圖騰」等花紋。不論何者皆給人一種圖紋越小越顯樸素的端正形象。

素色

沒有花紋的單一顏色款式。可不挑場合搭配選用。

圓點

小圓點一般稱為「Pin Dot」，大圓點則稱「Polka Dot」。圓點越小越能給人一種顯得很正式的感覺。

斜條紋

出於軍團斜紋領帶（P.13）給人的印象，歐美等國多傾向於避免在國際場合穿搭斜紋領帶，但在日本則是常用的經典款式。

格紋

相較其他三種花色，屬於帶了點休閒風感的花紋。但若是花色細緻穩重的格紋領帶，也能穿搭出儀態高雅的西裝形象。格紋的大小與顏色也會大幅左右整體印象。

領帶的 NG 穿搭

領帶通常都會被西裝外套擋住，但還是會遇到不少解開西裝胸前鈕釦的場景。繪製插畫的時候還請試著留意一下領帶的長度。

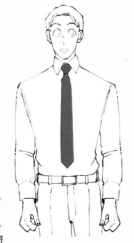

NG
領帶太短
短到長度不及皮帶處。領帶會這麼短意味著小劍一端留得太長。

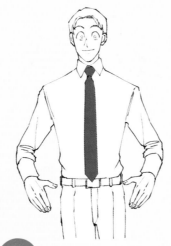

領帶長度稍微觸及皮帶。

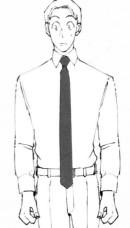

NG
領帶太長
長到稍微蓋到西裝褲前襠。這樣領帶在穿上西裝背心的時候也會露出來。

皮鞋

皮鞋（紳士鞋）在西裝穿搭裡，扮演了為足部加上亮點的角色。它也是個重視西裝的人會十分嚴格挑選，在講究與不講究之間存在大幅落差的單品。男士皮鞋的設計款式比女鞋和休閒鞋還要得少，但同樣也能透過微小的細節差異體會到選鞋的樂趣。

皮鞋的外型

繫帶款鞋子稱為「Lace-Up Shoes」，一般可分為兩大類。
兩者差異雖不大，但卻大大影響紳士鞋的用途。

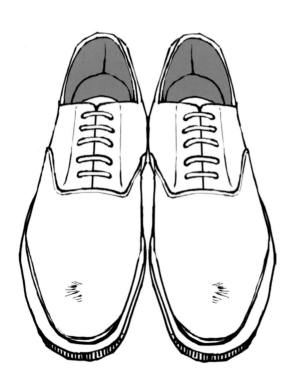

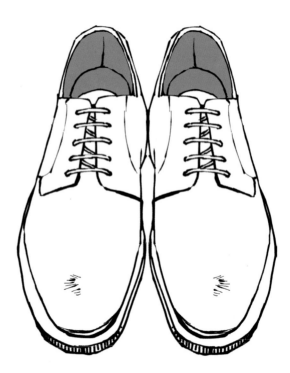

封閉式鞋襟

鞋翼與鞋面前半部皮革融為一體的款式，鞋面本身較無凹凸變化，給人一種高雅而正式的印象，出席婚喪喜慶或商務場合多會選用這類皮鞋。據傳是英國維多利亞的丈夫阿爾伯特親王所想出來的設計。

開放式鞋襟

鞋翼自兩側包覆於鞋面之上的設計。比內羽根式來得更具休閒感。易於穿脫且鬆緊調整方便，適合常跑外務的業務員或時常有穿脫鞋子需求的商務人士。此款設計源於19世紀初期的普魯士軍靴。

鞋面種類　現今普遍認為繫鞋帶設計的皮鞋更為正式，樂福鞋等免繫鞋帶的款式則屬於休閒用鞋。

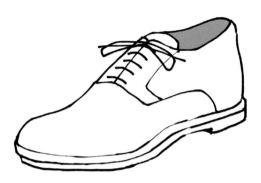

正裝皮鞋 （Plain Toe）

鞋尖（腳趾）處呈飽滿圓弧狀的鞋款。正式或休閒場合皆可穿搭，屬於不挑出席場合的萬用款式。

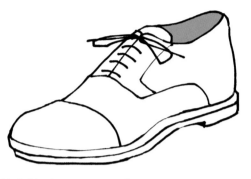

橫飾皮鞋 （Straight Tip）

鞋尖處加上一字型車線的鞋面設計。黑色橫飾皮鞋在較為正式的婚喪喜慶場面或商務場合、求職方面都是十分好搭的款式。

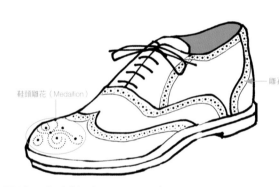

鞋頭雕花（Medallion）　　雕孔（Broguing）

翼紋雕花皮鞋 （Wing Tips）

鞋尖搭配W形雕花設計的款式。雖也可在商務場合中穿搭，但休閒感較為強烈。

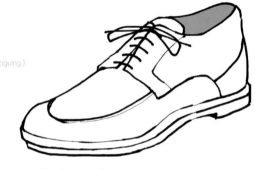

裙飾皮鞋 （U Tip）

鞋尖處做U字型車線設計的款式。此款設計比翼紋雕花皮鞋還具休閒風，適合搭配休閒西裝做穿搭。

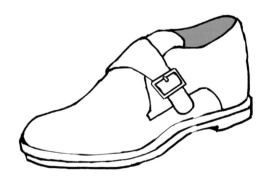

孟克鞋 （Monk Strap）

這款皮鞋起源於修道士腳上穿的鞋子，金屬扣環的大小和橫帶的寬度會大幅左右鞋子給人的印象。

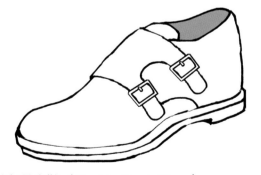

雙扣孟克鞋 （Double Monk Strap）

看上去比單扣的孟克鞋還要華麗一些。據說源自於用來獻給為愛情捨棄王位的溫莎公爵的一雙鞋。

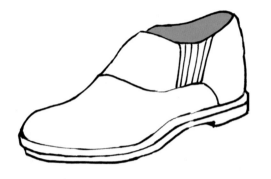

Point

皮鞋尺寸

有些人在選購休閒鞋的時候，會選擇比自己的腳還要大上一些的尺碼，但皮鞋最基本的一點就是要挑選合腳的尺寸。不合腳的尺寸會給人留下懶散的印象。

不合腳　　　　　　　　　　合腳

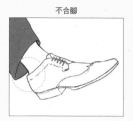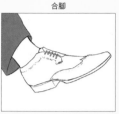

側邊鬆緊設計皮鞋（Side Elastic）

側邊拼接鬆緊帶的款式。這款設計十分適合經常要穿脫鞋子的上班族。

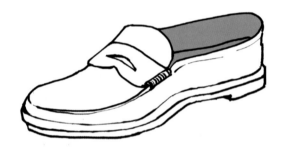

樂福鞋（Loafers）

免綁鞋帶的代表性鞋款。學生穿的大多都是這款皮鞋。本身有較強的休閒感，原本並不適合和西裝一起穿搭，但在日本的商務男士中倒是頗受歡迎。

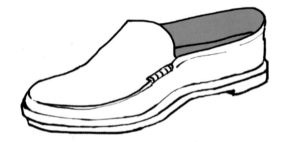

素面樂福鞋（Vamp-Up Loafers）

鞋面之上毫無裝飾，鞋尖輪廓為尖頭狀的樂福鞋。

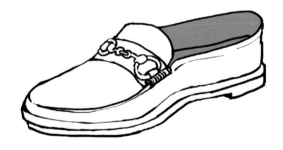

馬銜鍊樂福鞋（Bit loafers）

鞋面裝飾上仿效「馬轡」金屬扣鍊的款式。據說此款設計最先出自義大利GUCCI品牌之手。基本上屬於休閒鞋款。

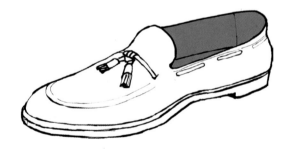

流蘇樂福鞋（Tassel Loafer）

此款設計為鞋面裝飾上尾端帶有流蘇的皮繩。在免綁鞋帶的鞋款之中屬於較為成熟的樣式，是一種在商務場合中也十分常穿的鞋款。

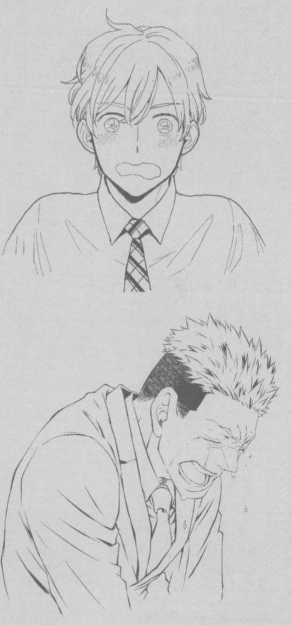

第 **2** 章
人物的描繪方式

雖然統稱為商務男士，但其中也涵蓋了不同年齡層與閱歷的上班族。在此以年齡層劃分並各舉一例做介紹。

社會新鮮人

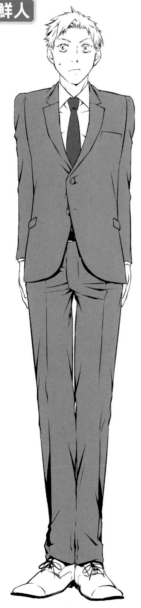

20 ～ 29 歲

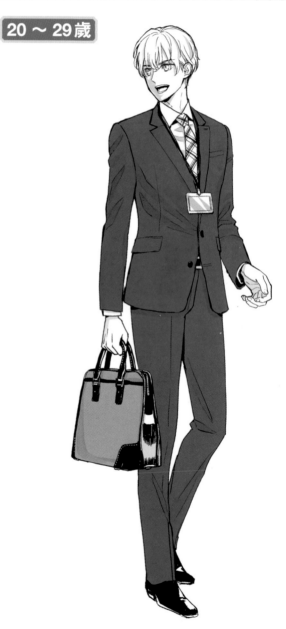

社會新鮮人的穿著給人的印象大多是沿用求職用西裝，整體色調偏向暗色系且為素色。衣袖或下襬比合身的西裝尺寸略長，讓身上的西裝看來有種像是從別處借來的感覺，更能夠勾勒出新鮮人的形象。

進公司三年以後，在工作上漸顯游刃有餘。進入體型上看得出變化的時期，嘗試在服裝上展現新意之餘也開始基於從容與消遣的心理改變西裝色調。選擇合身的西裝或是著重流行就能描繪得更加傳神。

30歲以上

年逾30歲以後，在西裝的選擇上會分成兩種方向，一種是「對服裝越發講究」，另一種則是「對服裝以外的事情講究」。

舉例來說，有些人可支配的收入較多而對西裝十分講究，但另一方面，有些人則是結了婚需要將錢花在家庭與孩子身上。後者之中必定有人會優先考量穿著打扮以外的其他事情。因而在此便列出顯而易見的單身與已婚類型做介紹。

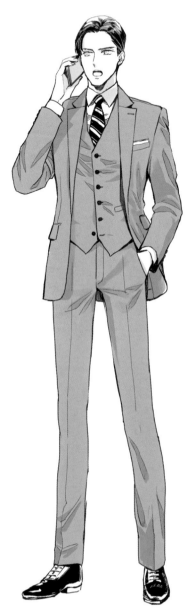

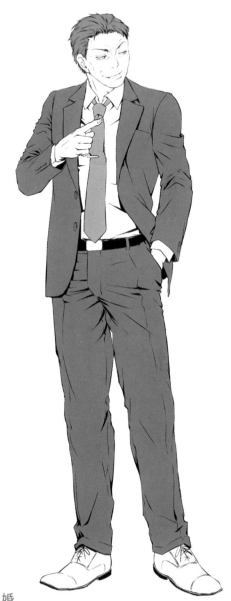

單身

身為單身貴族花費不少金錢置裝的經貿人士或外資企業菁英形象。由於會把錢花費在自身外表相關的一應事物上頭，所以在服裝上要挑選合身的名牌服飾或訂製款西裝。有時也會藉由西裝等服飾穿著來塑造出角色本身的形象。

已婚

因為要養孩子跟家人，所以變得較不那麼看重西裝服飾的商務男士形象。因為有了比自身穿著打扮更重要的事物存在，對於西裝也趨於漫不經心。由於要表現出一種「有便宜的西裝穿就好」的氛圍，所以西裝尺寸畫得稍顯不合身會更為生動逼真。

不同類型的商務男士

除了年齡層以外，人物的體型跟工作環境也會帶來外在的形象差異。在此例舉不同體型與不同風格的商務男士做介紹。

身材矮瘦類型

身材健壯（肌肉結實）類型

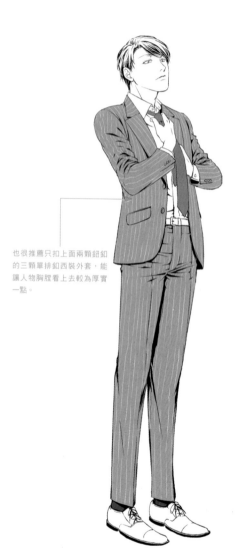

也很推薦只扣上面兩顆鈕釦的三顆單排釦西裝外套，能讓人物胸膛看上去較為厚實一點。

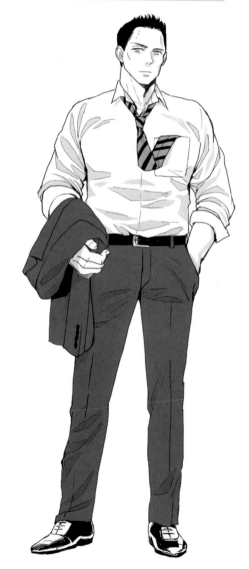

身材矮瘦類型的男性穿上整體帶有縱向紋路的服飾，具有削弱身形矮小印象的效果。例如讓西裝帶有直條紋路，或藉由雙顆單排釦西裝外套的深V領來拉長身形，選擇斜向設計的腰部口袋也具有讓視線朝上方集中的效果。

身形高大而壯碩類型的男性基本上都很適合穿著西裝。而雙顆單排釦西裝外套的深V領能讓鍛鍊過的胸膛看上去更顯俐落。由於這類體型屬於全身充滿肌肉而非肥胖臃腫的類型，因此只要尺寸合身，無前腰褶的西裝褲倒也意外地十分合適。

大公司高位人士類型

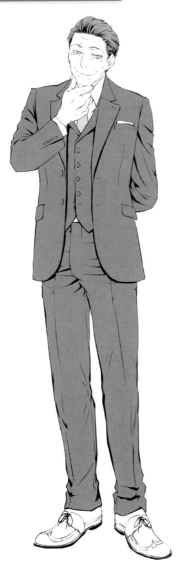

新創企業人士類型

搭配時下流行配件而非名牌
商品也是不錯的選擇！

任職於企業形象十分可靠的公司或職場十分講究儀容的人物形象。不妨讓角色穿上三件式西裝來使其看起來更具威嚴感。由於這類人多半都會在「身穿高價服飾」之上時時留心「讓自己看上去儀表堂堂」，所以若是讓西裝褲顯得熨燙平整、領帶確實繫緊衣領便能更明確地樹立出人物形象。

新創企業的年輕社長形象。西裝外套裡面會搭配T恤等剪裁針織衫，營造出休閒風格印象。這類人原本便金錢富裕又不太喜歡穿正式西裝，所以會藉由穿戴飾品或手錶等名牌商品來增加無形中的說服力。

表情的描繪方式

面部表情是個能大幅展現人物情緒之處。人們的臉上除了「喜怒哀樂」的「開心」、「生氣」、「難過」、「快樂」情緒之外，還有各種複雜情感。此外也還有不少同時夾雜複數情緒的繪畫表現，但此處僅以基本表情為主做解說。

開心的表情

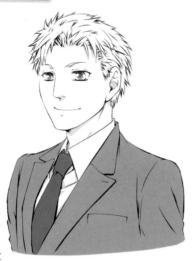

和煦微笑
嘴角上揚，報以適度微笑的表情。重點在於描繪業務職務之類的角色時，不要使其對客人露出笑得太過頭的笑容。

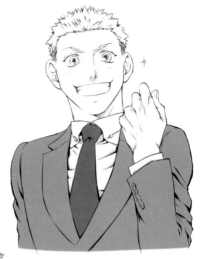

露齒燦笑
這個表情透過嘴巴大開到露出牙齒與眉毛上揚的描繪，給人一種充滿活力的印象。也可以作為筆下人物卯足幹勁或充滿自信時的表情。

別有深意的一笑
單邊嘴角上揚形成左右不對稱的表情，給人一種似乎另有圖謀的印象。這個表情很適合人物設定中帶有神秘色彩感的角色。

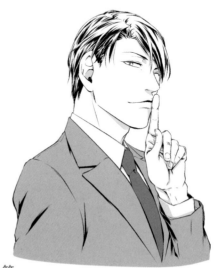

莞爾一笑
這個表情藉由以手指抵在唇邊營造出不好說出口的氛圍。與「別有深意的一笑」的表情大同小異，但又透過斜睨來增添人物魅力與神祕感。

被稱讚而顯得開心

在嘴角上揚、眼角與眉尾下拉的笑容上頭，點綴出臉頰的些許紅暈，可以追加表現出害羞的氛圍。

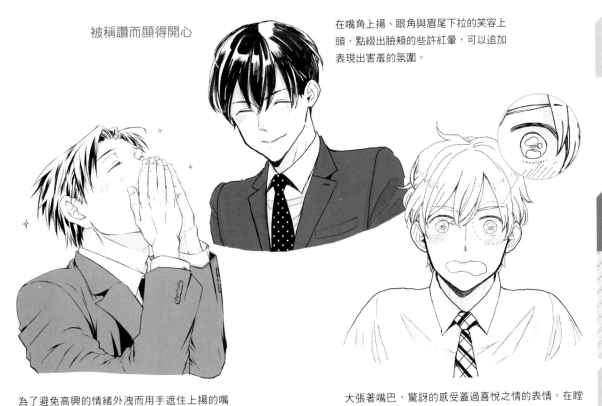

為了避免高興的情緒外洩而用手遮住上揚的嘴角。用來表現「想努力不讓周圍的人察覺到湧上心頭的喜悅之情……但嘴角卻不由自主上揚！」的這種心情。

大張著嘴巴，驚訝的感受蓋過喜悅之情的表情。在瞠目結舌的驚訝表情上面加上眼中亮晶晶的神采與臉頰的紅暈來表現開心的情緒。

豪邁大笑

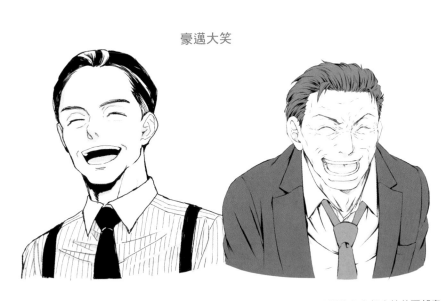

讓人物的嘴巴大張到能夠清楚看到牙齒，並勾勒出上揚的眉尾，就能描繪出爽朗大笑的面部表情。是個很適合個性開朗豪邁角色的表情。

生氣的表情

憤怒

透過眉頭緊皺且嘴巴緊抿成一條線來表達憤怒的情緒。目光直視對方就能帶出強烈的情緒。不單只能表現憤怒，也可以作為認真以待的表情使用。

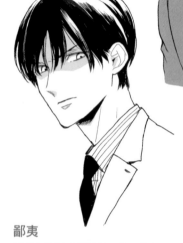

眉毛高高揚起、嘴角下拉就能給人一種心情很不好的印象。居高臨下的角度能加大給人帶來的高度壓迫感，在眼部周圍畫陰影尤能突顯這一點。

鄙夷

眉毛上挑且嘴角微微一撇。藉由身體往後傾來表現出像是想要盡量離對方遠一點的姿態。在眼睛周圍加上一些陰影以加深負面印象。

懊惱

攏起的眉頭微微上揚且目光朝下，以此來表現情緒略微低落的姿態，強調懊惱悔恨的情感。

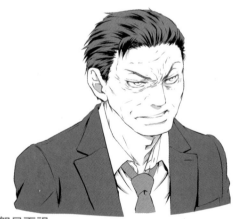

怒目而視

眼睛直勾勾地瞪視著對方。將眼瞳畫得小一些並加大眼白面積，可以表現出雙眼用力瞪視對方的表情。

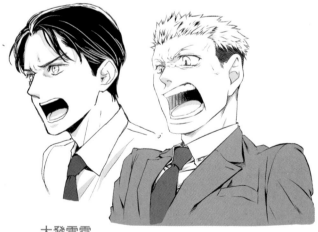

大發雷霆

雖然兩者皆是眉頭皺起眉尾上挑、張嘴怒吼的表情，但光是眉尾上揚的方式與嘴巴大張幅度的微妙差異，就能大幅改變情緒的表達。

難過的表情

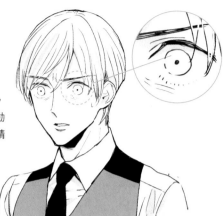

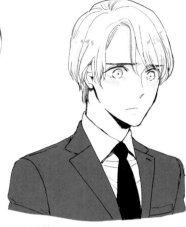

備受打擊

畫出瞪大的眼睛並且不加上光點，以此來表現驚訝之情與內心的動搖。加上汗珠可以更進一步渲染情緒。

情緒低落

藉由眉毛下垂並且視線向下來表現出情緒低落的表情。甚至讓眼眶泛著淚花以強調難過悲傷之情。

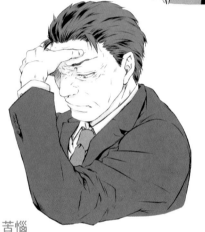

苦惱

以手扶額的姿勢多半被視為心緒上的動搖或困惑不解的舉動。藉由緊皺的眉頭與向下的視線來表達意氣消沉的模樣。

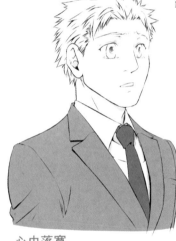

心中落寞

藉由下彎的眉毛與稍微下垂的眼尾來表達人物的落寞之情。

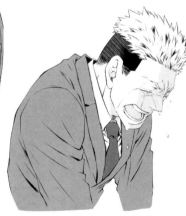

嚎啕大哭

藉由皺起的眉頭與大張的嘴巴來表顯正在嗚咽或大聲嚎哭的舉動。甚至可藉由垂首的姿態來強調悔恨不甘的情緒。

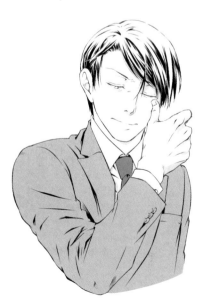

拭淚

為了避免被別人看到眼淚而盡量不讓表情有大幅改變，但可透過眉頭緊皺、雙唇緊閉來表現出懊悔不已的難過神情。

害羞的表情

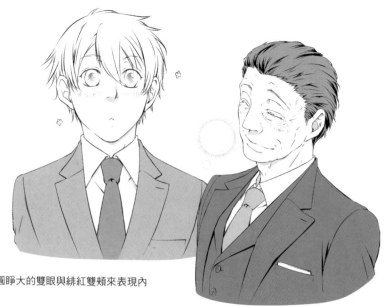

怦然心動
藉由整個揚起的眉毛，圓圓睜大的雙眼與緋紅雙頰來表現內心悸動的神情。

考量到叔伯一輩的角色若也和年輕角色用一樣畫法便會出現違和感，不妨以莞爾一笑的表現加上微紅的臉頰來表現其靦腆之情。

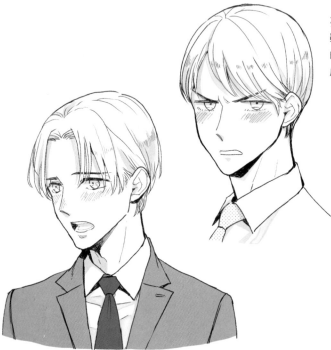

掩飾難為情
雖是眉毛上挑、嘴巴微歪一副看似生氣的表情，但只要在臉頰加上紅暈就能變成企圖掩蓋自身難為情的表現。

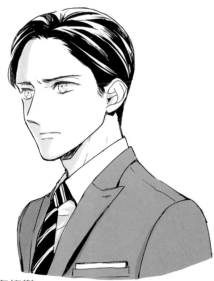

羞赧
在這眉毛微微下垂，看似略帶困擾的表情上加上紅暈，便能表現出害羞的神情。故意別開視線不看著對方，以此強調內心害羞的情緒。

憂傷抑鬱
藉由眉頭微蹙並緊閉雙唇來表現無以名狀的憂傷之情。表達心中苦悶抑鬱的情緒。

驚訝的表情

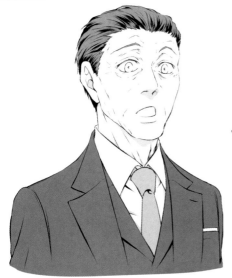

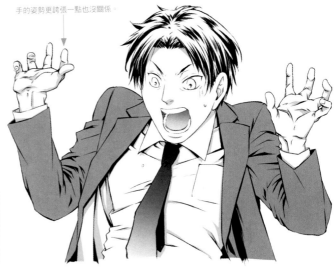

手的姿勢更請張一點也沒關係。

驚得呆住
眉毛整個上挑、雙目大睜,再把眼瞳畫小一點,可以更加強調瞠目結舌的模樣。用嘴巴微張的樣子來表現傻愣住的表情。

受到巨大驚嚇
以眉毛高高揚起並且瞪大眼睛地眼角上揚來呈現受到驚嚇的表情。再藉由雙手與身體的大幅度動作來強調有多驚嚇。

想睡的表情

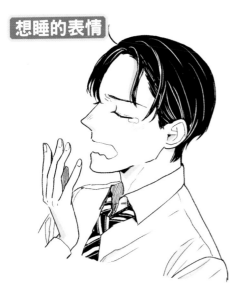

打哈欠
將嘴巴畫成波浪狀以表現打哈欠時嘴巴的動態感。加上眼淚可以更加強調正在打哈欠的姿態。

Point 卡通化的繪畫表現
只要略微變化臉上表情,就能用卡通化的描繪方式來表現角色情緒。減少細節的琢磨並強調必要的重點,可以更容易刻畫出人物情緒。在漫畫中也會用來調節畫面的張弛有度。

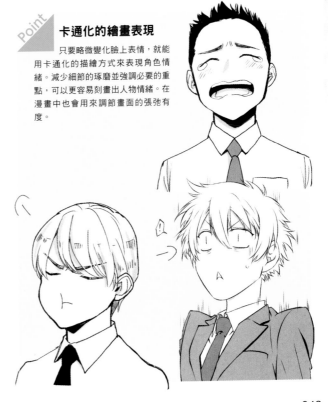

手部的描繪

據說人的手會洩露一個人的年齡。描繪時要注意「肌膚紋理」、「肌肉量」。手部肌肉的多寡雖會依據體型而有所不同，但也會依據年齡而有所差異。在此僅以不同體型＆年齡的皺紋、筋骨刻劃訣竅進行解說。

身形削瘦

手指纖長而骨節分明。指尖與指甲畫得稍微細緻一些就會更有模有樣，但需留意手指一不小心畫得太纖細就會形似女人的手。稍微刻劃一些筋骨紋理。

肥胖・身材健壯

整體顯得十分厚實有肉。若是肥胖體型，連同手腕也一起畫得粗厚一點會更寫實。

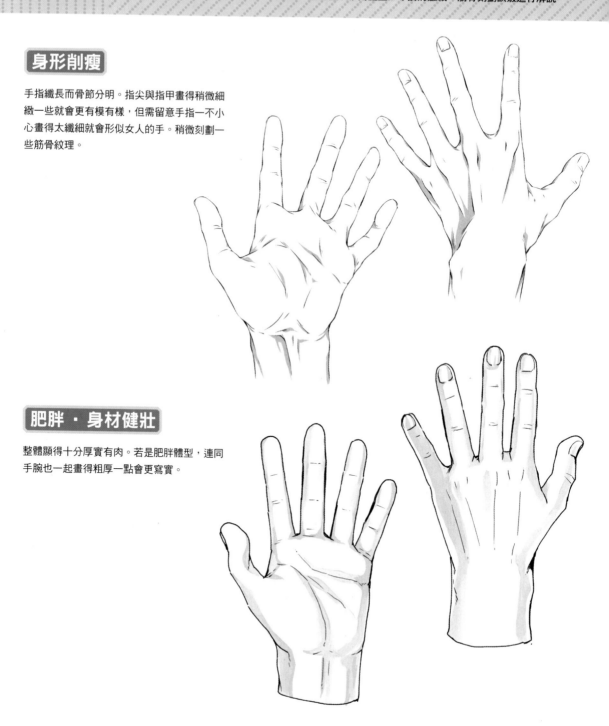

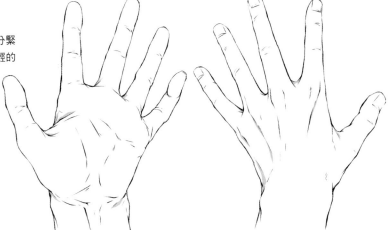

20 ～ 29歲

肌膚緊緻而有光澤。由於手部肌肉也十分緊實，畫出一定程度的肌肉就能營造出年輕的形象。

40 ～ 59歲

肌膚顯得鬆弛，皺紋也多有增加。略微減少手部肌肉的描繪，再稍微強調手指關節與手背筋骨。手背的血管也隨著年齡的增加而浮凸出來。

60歲以上

手部肌肉比50幾歲的人還要少，皺紋也增加不少。手部枯瘦而顯得指節與筋骨分外浮凸明顯。

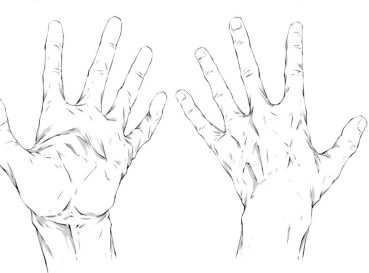

手勢

描繪男人的手的時候，留意手背筋骨與指節的刻劃，就能更有男人味。此處將為大家解說該如何描繪男人指節分明的手所擺出的手勢。一起來看看從基本手勢到商務常用的各種手勢吧！

用力握拳

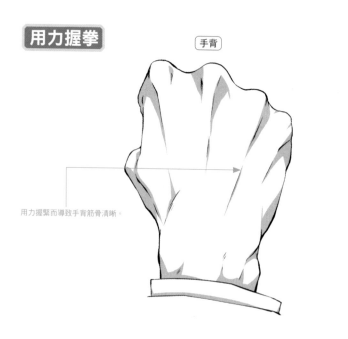

手背

用力握緊而導致手背筋骨清晰。

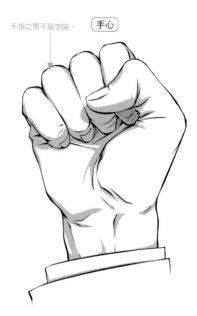

手心

手指之間不留空隙。

虛握成拳

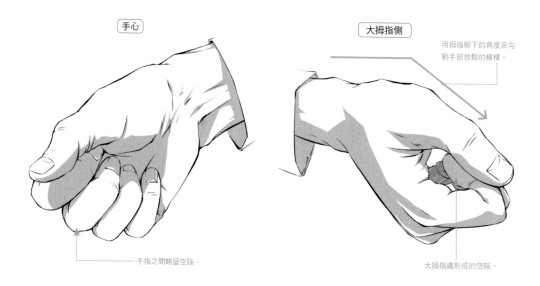

手心

手指之間略留空隙。

大拇指側

用拇指朝下的角度來勾勒手部放鬆的模樣。

大拇指處形成的空隙。

豎起大拇指

正面

手背

藉由大拇指後翹來營造出張力。

仔細刻劃指關節間的凹凸。

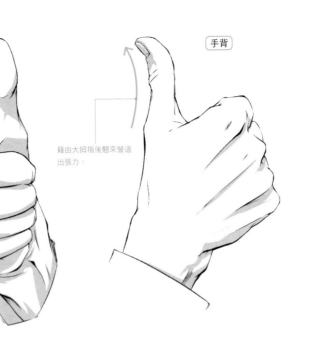

用手比數字（1）

手心

小指側

大拇指往內側靠攏而導致此處肌肉鼓脹。

手背呈一直線。

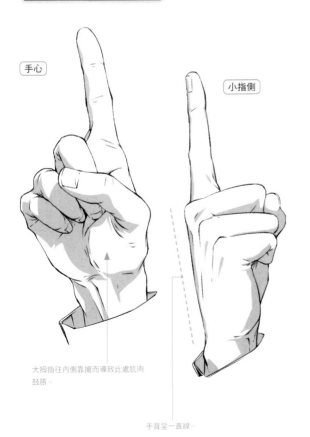

勝利手勢

手背

從手背方向也可隱約看到大拇指搭在無名指上的模樣。

手心

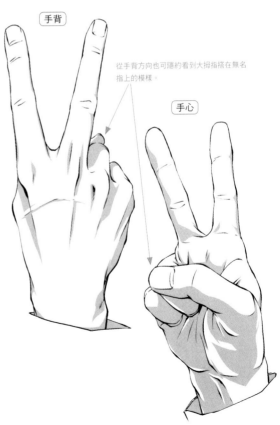

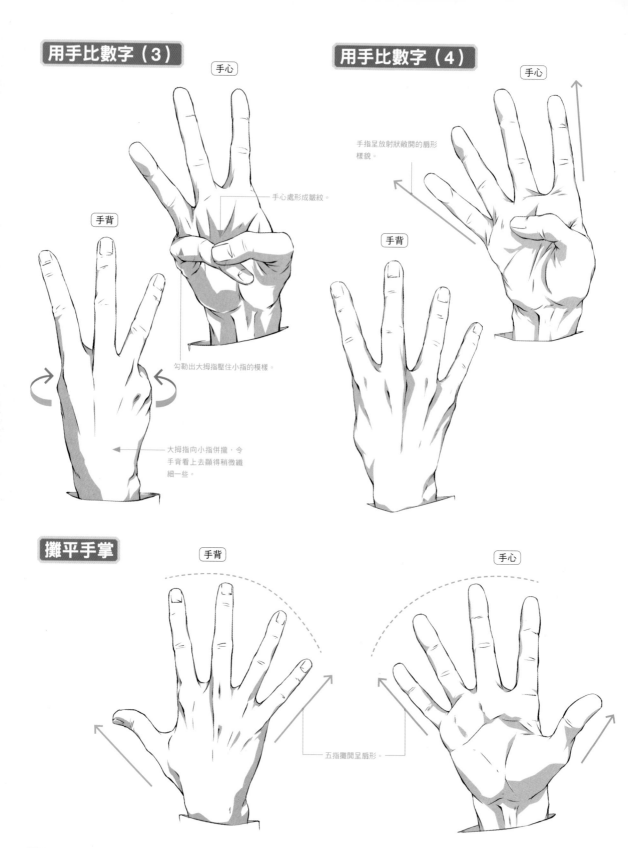

用手比數字（3）

手心

手背

手心處形成皺紋。

勾勒出大拇指壓住小指的模樣。

大拇指向小指併攏，令手背看上去顯得稍微纖細一些。

用手比數字（4）

手心

手指呈放射狀敞開的扇形樣貌。

手背

攤平手掌

手背

手心

五指攤開呈扇形。

彈額頭手勢

大拇指側

稍微用力而顯得鼓脹。

正面

幾乎看不到手背側。

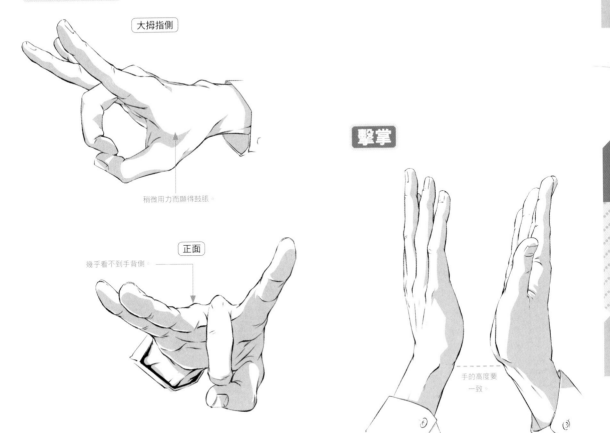

擊掌

手的高度要一致。

握手

用力握住

畫出要將對方的手包覆住的感覺。

標準握法

在手腕部分加上傾斜角度。

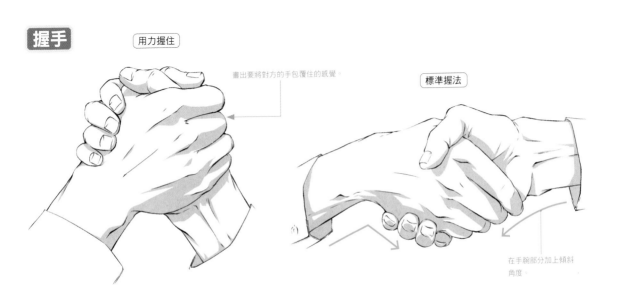

以手指物

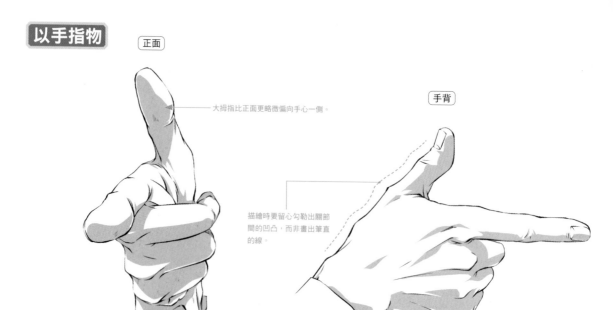

正面

手背

大拇指比正面更略微偏向手心一側。

描繪時要留心勾勒出關節間的凹凸，而非畫出筆直的線。

握筆

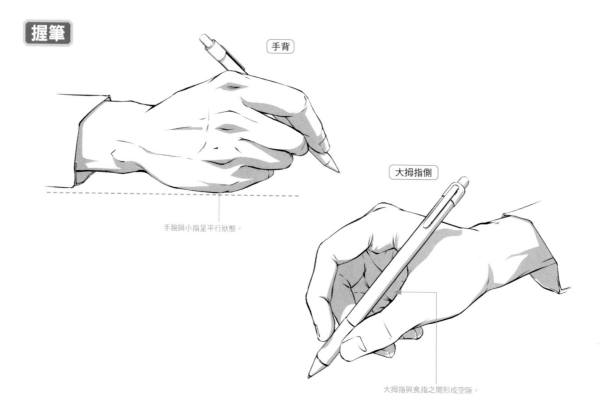

手背

大拇指側

手腕與小指呈平行狀態。

大拇指與食指之間形成空隙。

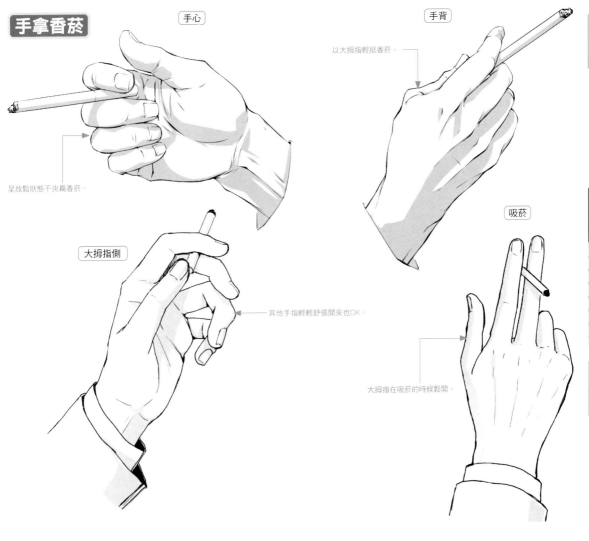

手拿香菸

手心

呈放鬆狀態不夾扁香菸。

手背

以大拇指輕抵香菸。

大拇指側

其他手指輕輕舒張開來也OK。

吸菸

大拇指在吸菸的時候鬆開。

手拿筷子

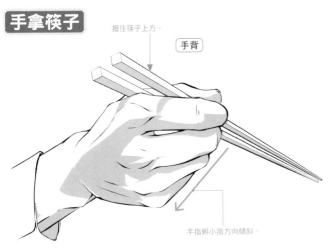

握住筷子上方。

手背

手指朝小指方向傾斜。

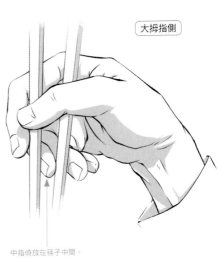

大拇指側

中指倚放在筷子中間。

鬆開領帶

手指抵在領結處（平結）往下拉，鬆開領帶。

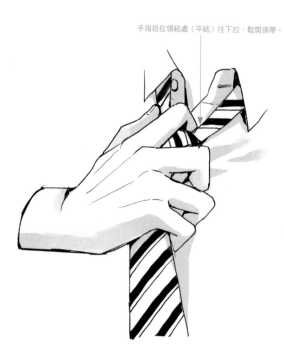

束緊領帶

雙手分別同時拉住領結與小劍，調整領帶形狀。

不用力緊握。

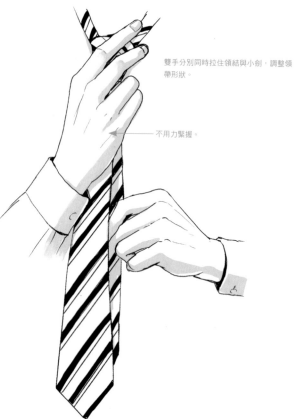

遞名片

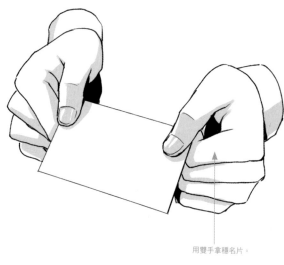

用雙手拿穩名片。

抽出名片

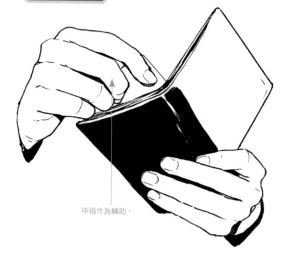

中指作為輔助。

喝罐裝咖啡

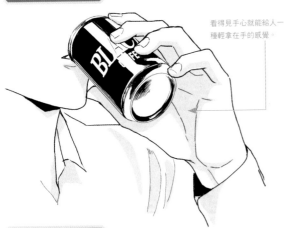

看得見手心就能給人一種輕拿在手的感覺。

打開易開罐

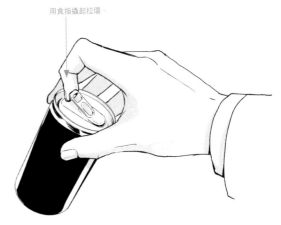

用食指撬起拉環。

手拿咖啡罐

手心

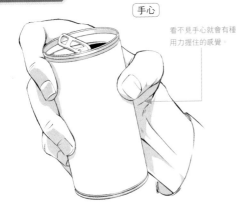

看不見手心就會有種用力握住的感覺。

手背

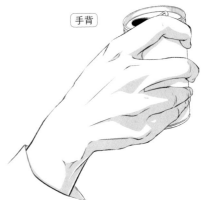

手拿玻璃酒杯

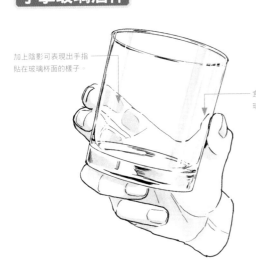

加上陰影可表現出手指貼在玻璃杯面的樣子。

食指的形狀稍微錯位，以此表現玻璃杯透視所造成的視覺歪斜。

手拿香檳杯

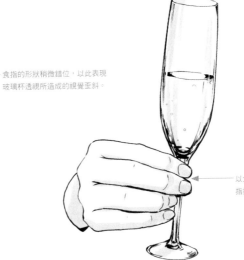

以大拇指、食指、中指三根手指擰住杯腳（Stem）。

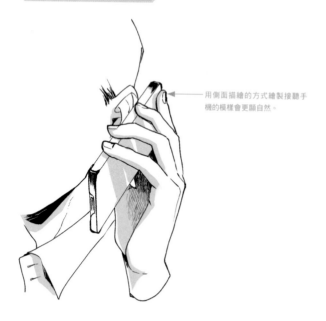

用側面描繪的方式繪製接聽手機的模樣會更顯自然。

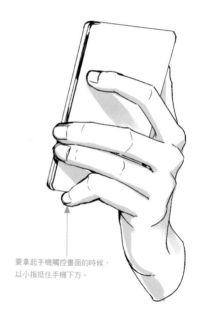

要拿起手機觸控畫面的時候，以小指抵住手機下方。

拿下眼鏡

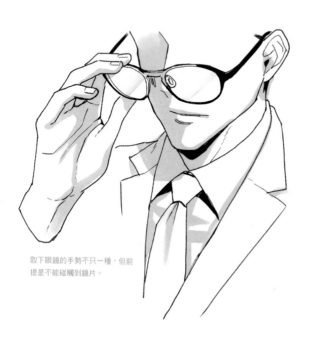

取下眼鏡的手勢不只一種，但前提是不能碰觸到鏡片。

戴上手套

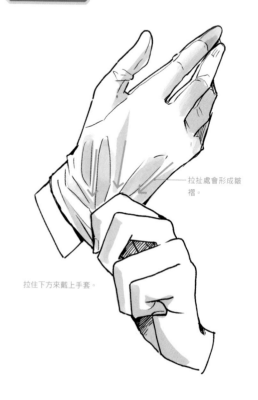

拉扯處會形成皺褶。

拉住下方來戴上手套。

COLUMN 　用配戴在身上的單品來塑造形象

雖然可以用文字來說明筆下人物的個性與立場，但也能透過一些穿搭單品來讓角色性格躍然於插畫之上。

這些單品正是戒指與手錶。

當戒指戴在左手無名指上，就能說明該角色為已婚人士。一般商務場景中雖較少見，但若讓人物配戴厚重款式的銀戒，也能營造出為人輕佻的形象。

而光是從配戴的手錶是外型華麗的高級手錶或設計簡約的手錶，也能從其中的差異隱約看出該名角色的立場與生活水平。

例如，若筆下人物穿著普通的制式西裝，卻配戴高級手錶的話……？這個角色是不是在打腫臉充胖子？還是說他對手錶特別講究？還可以像這樣，藉由這些單品來讓人對角色產生各種猜想。

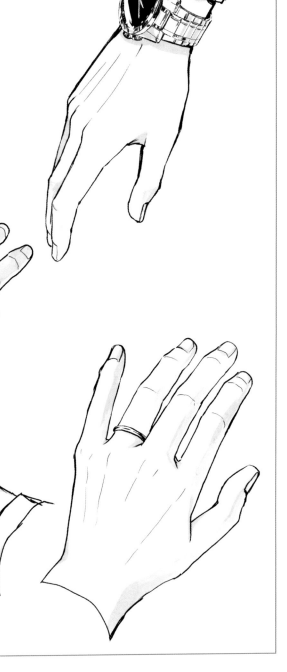

Lessons 06 刻劃不同角色的小細節

在此將介紹幾個能進一步刻畫人物角色的小細節。這些小細節不僅能成為勾勒出人物個性的提示，也能改變人物形象。

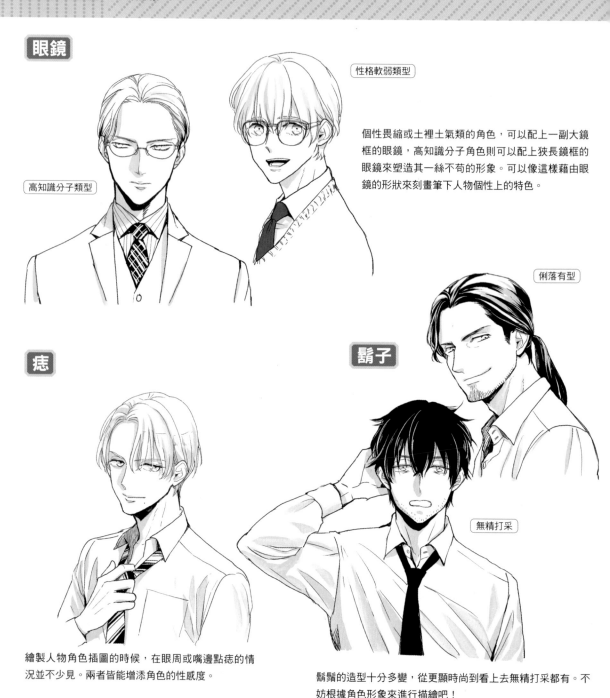

眼鏡

性格軟弱類型

高知識分子類型

個性畏縮或土裡土氣類的角色，可以配上一副大鏡框的眼鏡，高知識分子角色則可以配上狹長鏡框的眼鏡來塑造其一絲不苟的形象。可以像這樣藉由眼鏡的形狀來刻畫筆下人物個性上的特色。

俐落有型

痣

鬍子

無精打采

繪製人物角色插圖的時候，在眼周或嘴邊點痣的情況並不少見。兩者皆能增添角色的性感度。

鬍鬚的造型十分多變，從更顯時尚到看上去無精打采都有。不妨根據角色形象來進行描繪吧！

COLUMN　試著透過細節調整來改變人物面相吧！

這裡將藉由同一張臉上「眼鏡」、「鬍子」、「痣」的有無，
來檢視人物角色的形象會呈現何種變化。

人物範本

中分髮型・個性認真的男人

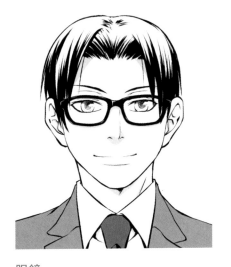

眼鏡

試著戴上粗框眼鏡塑造俗氣的形象。

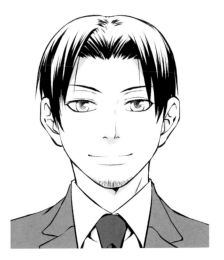

鬍子

加上修剪整齊的鬍子，搖身一變成為略帶不
良氣息的人物形象。

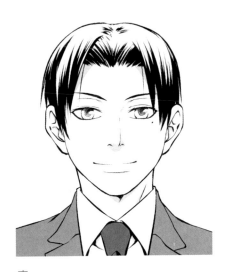

痣

為人認真的感覺不變，但稍微增添了一點人
物特色。

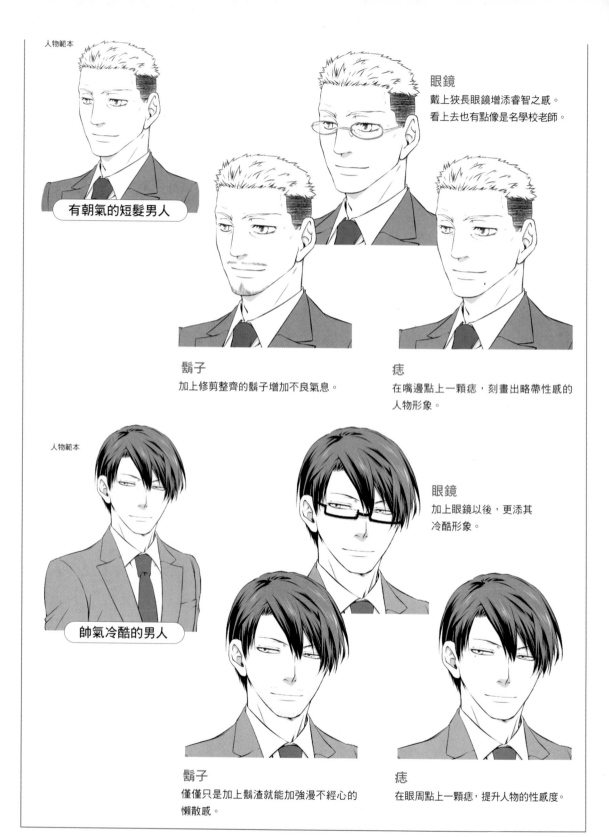

人物範本

有朝氣的短髮男人

眼鏡
戴上狹長眼鏡增添睿智之感。
看上去也有點像是名學校老師。

鬍子
加上修剪整齊的鬍子增加不良氣息。

痣
在嘴邊點上一顆痣，刻畫出略帶性感的
人物形象。

人物範本

帥氣冷酷的男人

眼鏡
加上眼鏡以後，更添其
冷酷形象。

鬍子
僅僅只是加上鬍渣就能加強漫不經心的
懶散感。

痣
在眼周點上一顆痣，提升人物的性感度。

站姿

站姿並非只侷限於商務場景之中，不過此處將以身穿西裝才有的姿勢與自然的站姿為主，收錄充滿張力足以單獨作為插畫活用的姿勢。

雙手插入口袋　　　　　　　　**外套披到肩上**

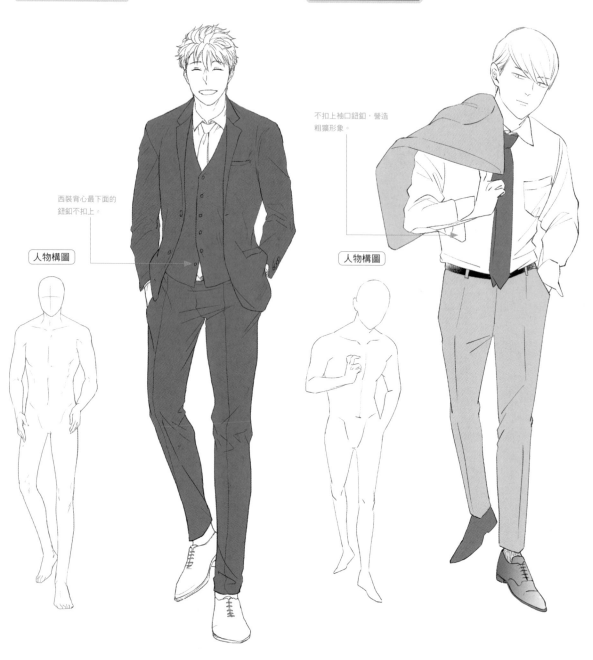

不扣上袖口鈕釦，營造粗獷形象。

西裝背心最下面的鈕釦不扣上。

人物構圖

人物構圖

穿外套的樣子

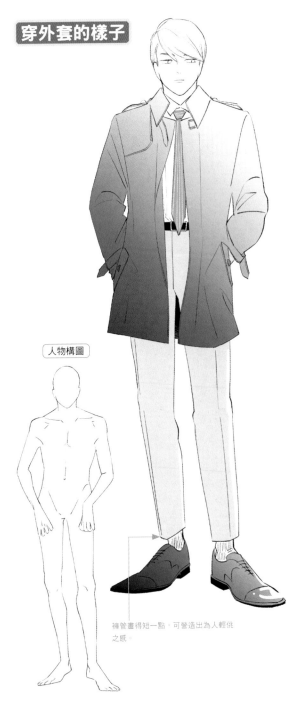

人物構圖

褲管畫得短一點，可營造出為人輕佻之感。

回眸一望

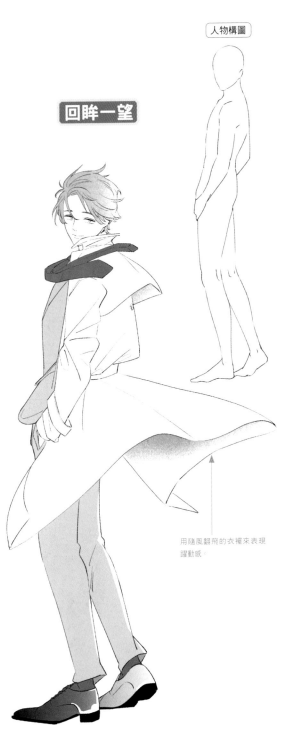

人物構圖

用隨風翻飛的衣襬來表現躍動感。

Lessons 02

坐姿

椅子在商務場景之中的出場機會相當高，諸如坐在辦公椅或會議室沙發上等。此節以坐在沙發上的姿勢為主，亦收錄人物張力足以單獨作為插圖的坐姿。

愜意地坐在沙發上

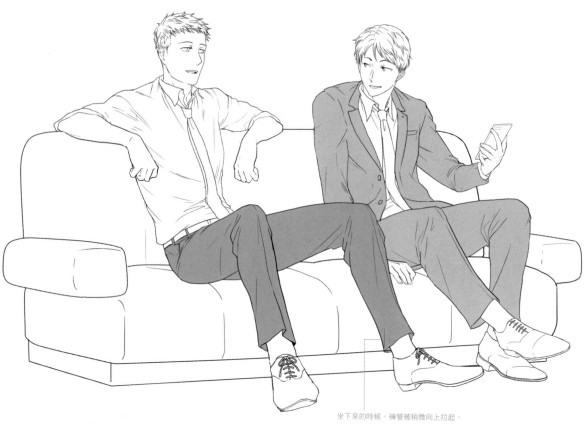

坐下來的時候，褲管被稍微向上拉起。

人物構圖

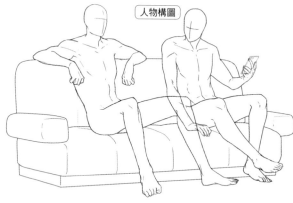

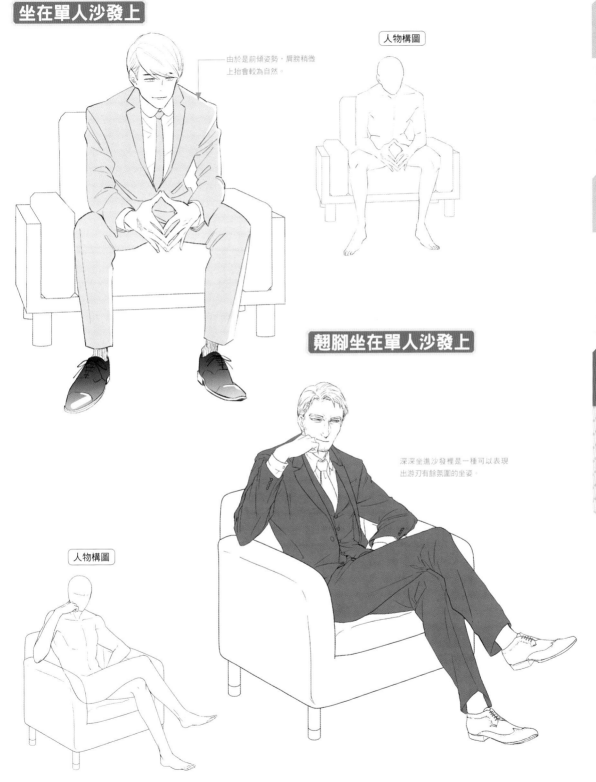

坐在單人沙發上

由於是前傾姿勢，肩膀稍微
上抬會較為自然。

人物構圖

翹腳坐在單人沙發上

深深坐進沙發裡是一種可以表現
出游刃有餘氛圍的坐姿。

人物構圖

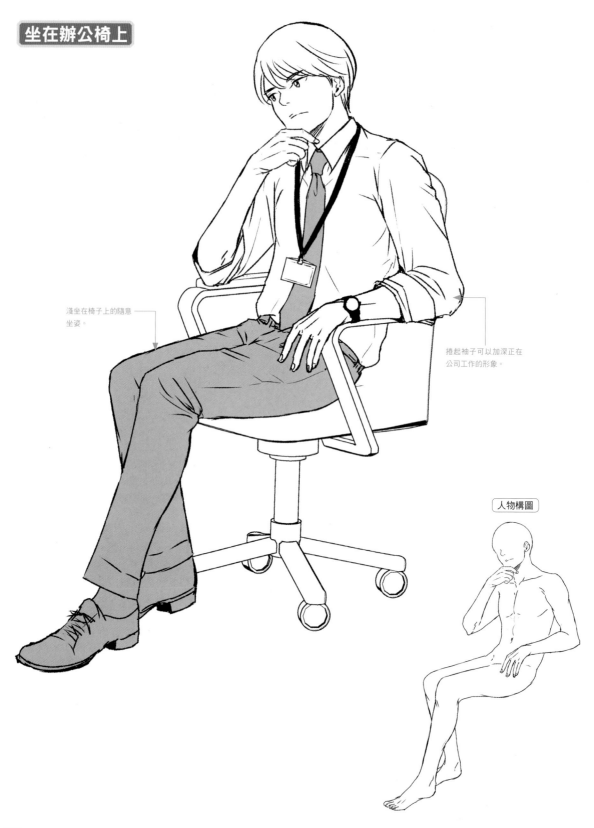

淺坐在椅子上的隨意坐姿。

捲起袖子可以加深正在公司工作的形象。

人物構圖

斜躺在沙發上

雖然是商務場合中不太可能出現的愜意姿勢,但可以用來呈現
缺乏常識的人物角色或作為單獨畫作姿勢運用。

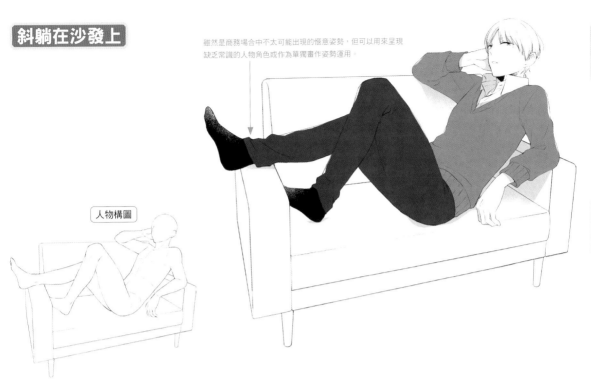

人物構圖

在沙發上小睡

▶ 02_sitting／02_06.psd

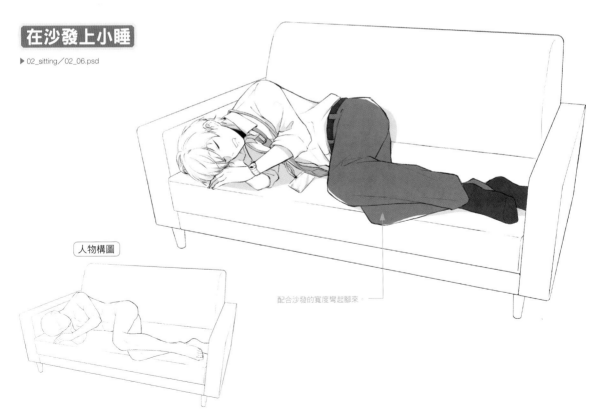

配合沙發的寬度曲起腳來。

人物構圖

Lessons 03 通勤期間的姿勢

諸如穿鞋子或乘坐電車的場景等等，通勤期間也有很多非常具代表性的姿勢。在此收錄能夠運用在通勤場景中的自然姿勢。

在玄關穿鞋子

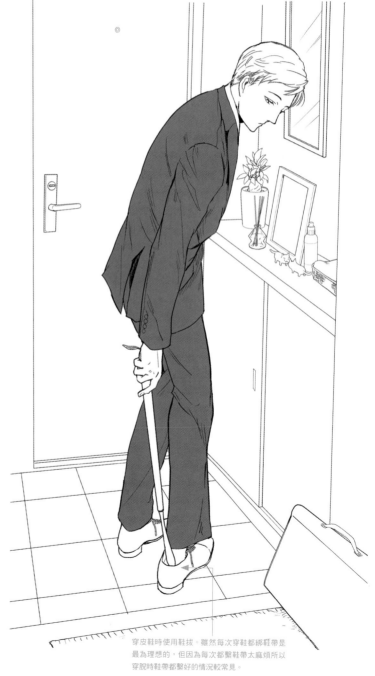

人物構圖

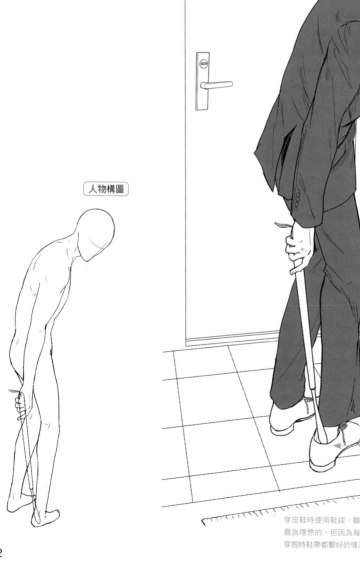

穿皮鞋時使用鞋拔。雖然每次穿鞋都綁鞋帶是最為理想的，但因為每次都繫鞋帶太麻煩所以穿脫時鞋帶都繫好的情況較常見。

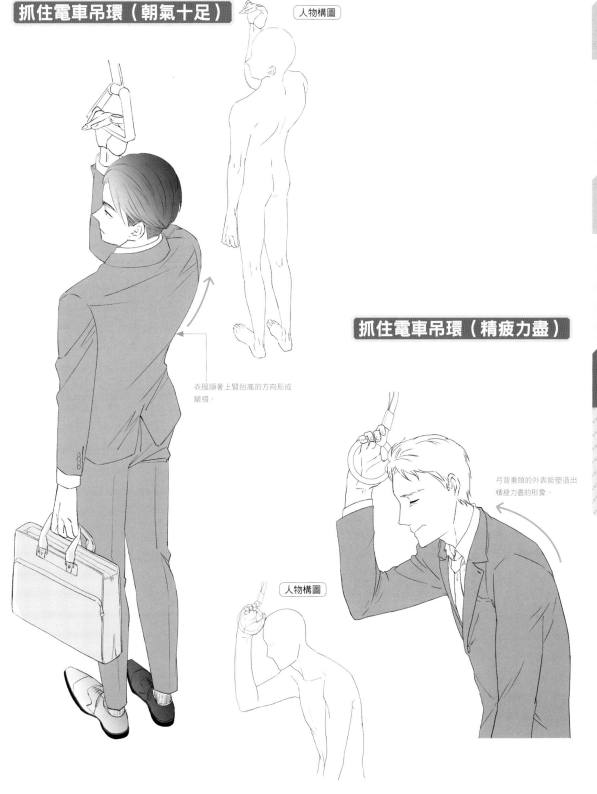

抓住電車吊環（朝氣十足）

人物構圖

衣服順著上臂抬高的方向形成
皺褶。

抓住電車吊環（精疲力盡）

弓背垂頭的外表能塑造出
精疲力盡的形象。

人物構圖

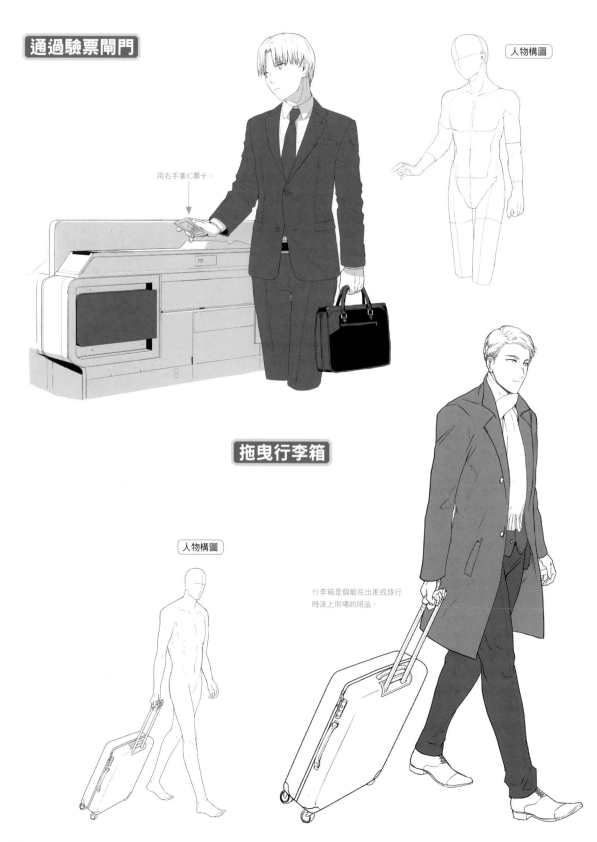

通過驗票閘門

人物構圖

用右手拿IC票卡。

拖曳行李箱

人物構圖

行李箱是個能在出差或旅行時派上用場的用品。

撐著傘走路

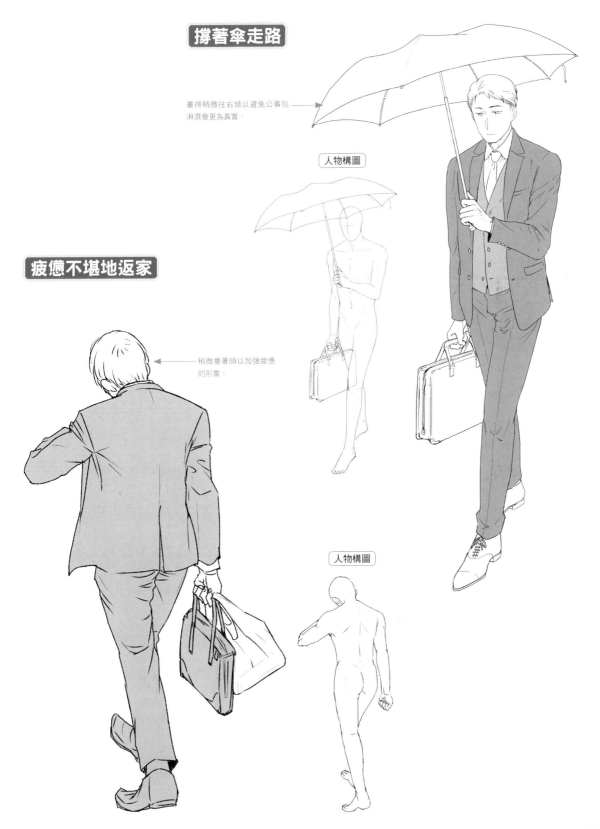

畫得稍微往右傾以避免公事包淋濕會更為真實。

人物構圖

疲憊不堪地返家

稍微垂著頭以加強疲憊的形象。

人物構圖

工作中的姿勢

不單只有使用電腦進行文書處理或收發電話的辦公桌周邊庶務時的姿勢，也包含了開會或進行簡報時的姿態。

處理辦公桌周邊庶務

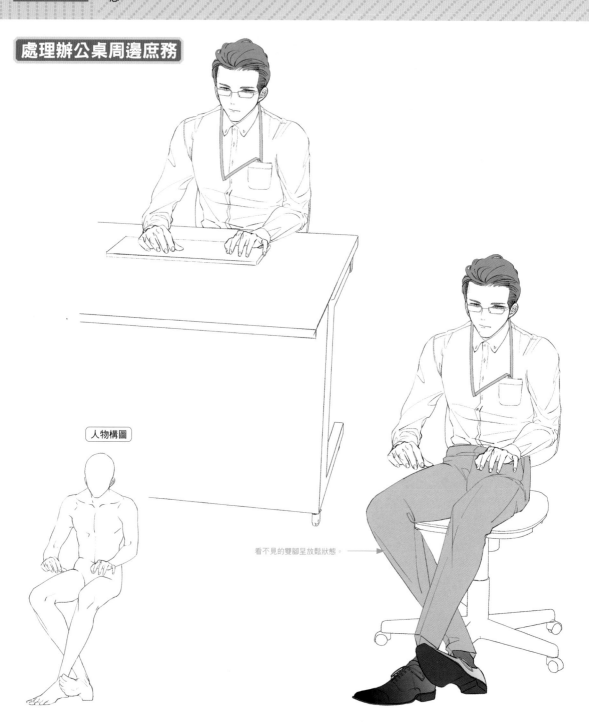

人物構圖

看不見的雙腳呈放鬆狀態。

邊檢視資料邊講電話

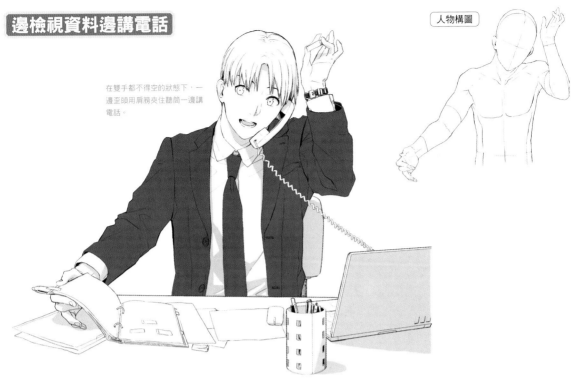

在雙手都不得空的狀態下，一邊歪頭用肩膀夾住聽筒一邊講電話。

人物構圖

邊講電話邊擺出動作

人物構圖

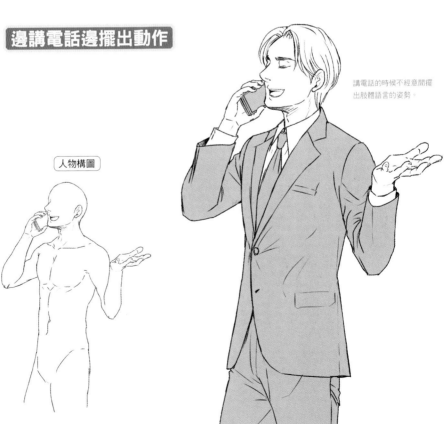

講電話的時候不經意間擺出肢體語言的姿勢。

拿著智慧型電話邊走邊講

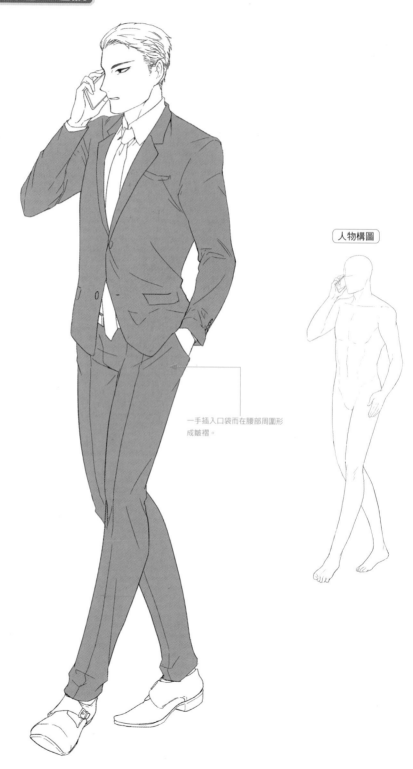

人物構圖

一手插入口袋而在腰部周圍形成皺褶。

取回影印文件

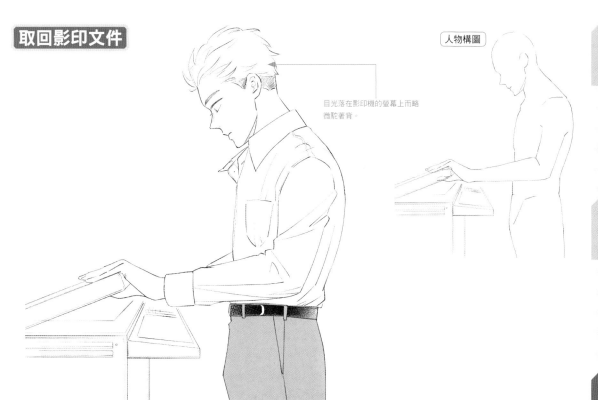

目光落在影印機的螢幕上而略微駝著背。

確認文書資料

手拿著夾板的這個姿勢可以應用到填寫問卷或意見調查的各種場景之中。

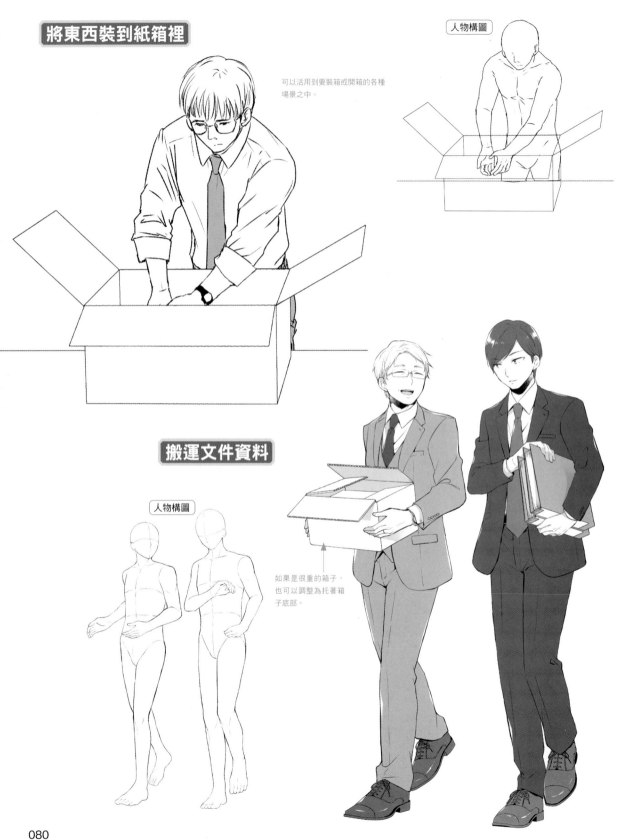

將東西裝到紙箱裡

可以活用到要裝箱或開箱的各種
場景之中。

人物構圖

搬運文件資料

人物構圖

如果是很重的箱子，
也可以調整為托著箱
子底部。

搭乘電梯移動（1人）

人物構圖

視線落在欲要前往的樓層按鈕上。

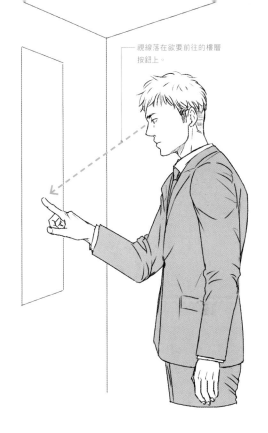

搭乘電梯移動（2人）

臉朝向同事，但視線落在電梯按鈕上。

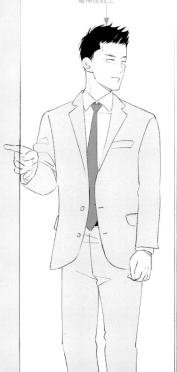

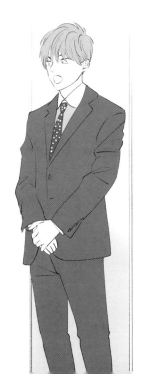

人物構圖

081

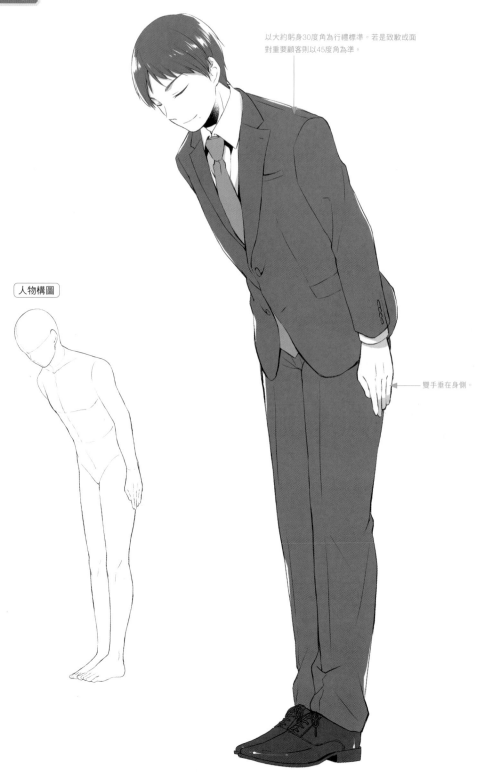

以大約躬身30度角為行禮標準。若是致歉或面
對重要顧客則以45度角為準。

人物構圖

雙手垂在身側

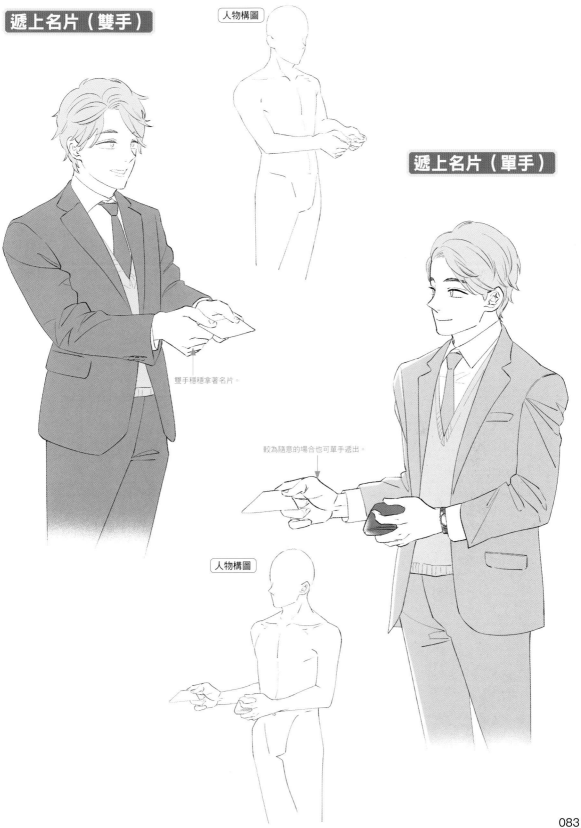

遞上名片（雙手）

人物構圖

雙手穩穩拿著名片。

遞上名片（單手）

較為隨意的場合也可單手遞出。

人物構圖

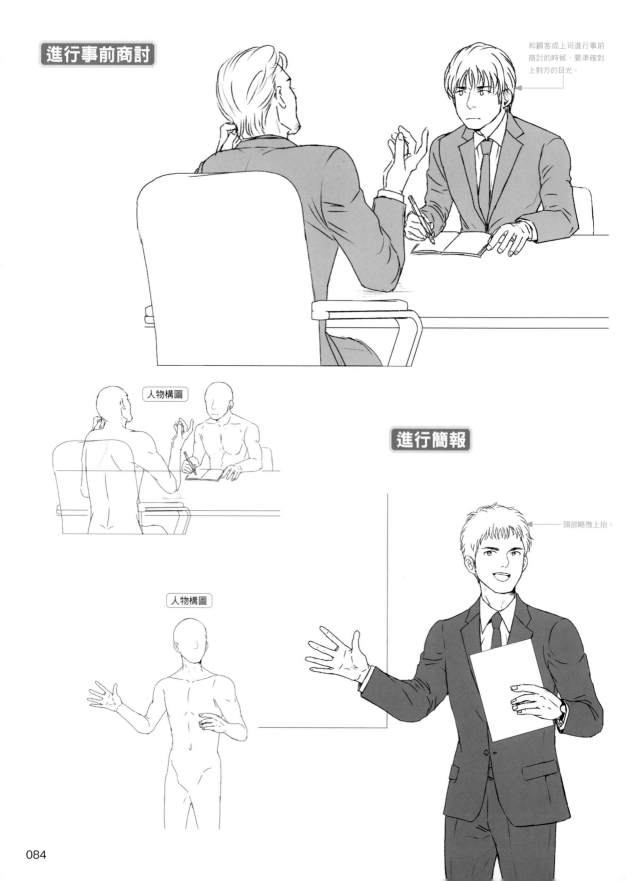

進行事前商討

和顧客或上司進行事前商討的時候，要準確對上對方的目光。

人物構圖

進行簡報

人物構圖

頭部略微上抬。

向有來往的客戶道歉

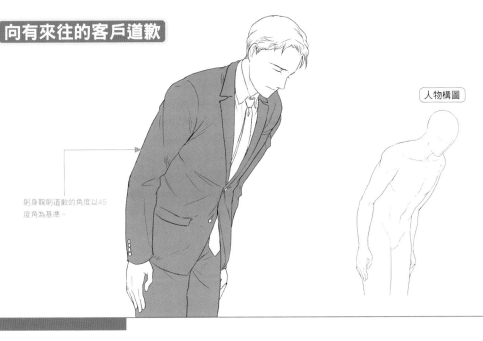

人物構圖

躬身鞠躬道歉的角度以45
度角為基準。

COLUMN　　**領帶的繫法**

西裝領帶據說有80種以上的繫法。在此介紹最為基本的平結（Plain knot）繫法。

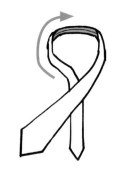

1
小劍置於身體右側，將大劍掛到脖子左側，交疊到小劍上面。

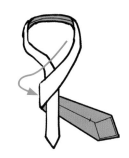

2
將交疊在上面的大劍繞到小劍後面。

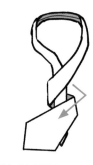

3
大劍拉到小劍前方。

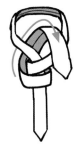

4
大劍從後方穿入環狀部分。

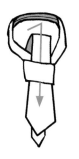

5
大劍穿入打結處並稍微調整領結形狀。

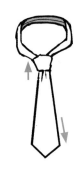

6
拉著小劍的同時將領結往上提，調整好領結形狀就繫好了。

休息中的姿勢

以稍微小憩或吃飯休息為主的休息姿勢。除了休息場景之外，也能將這些假設性姿態加以活用到打瞌睡或蹺班的情境之中。

喝罐裝咖啡

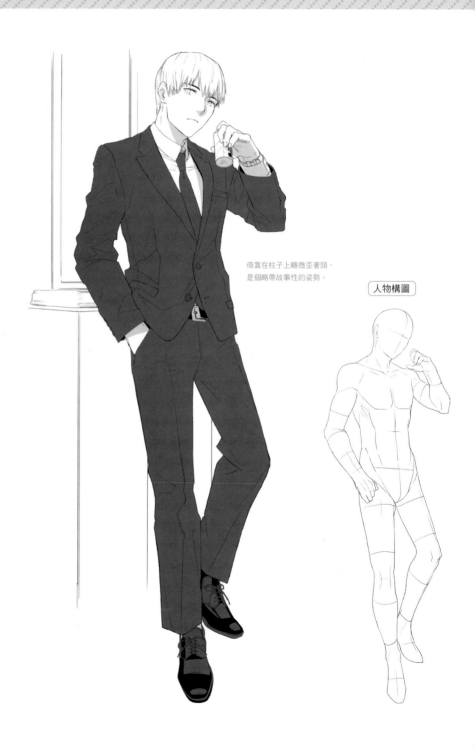

倚靠在柱子上略微歪著頭，
是個略帶故事性的姿勢。

人物構圖

在自動販賣機前選購飲料

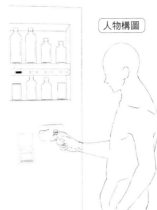

人物構圖

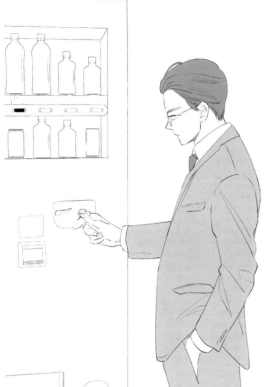

在休息地點閒聊

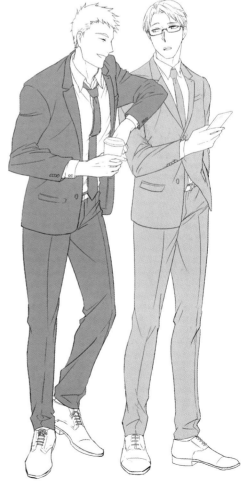

人物構圖

邊看智慧型手機邊休息

人物構圖

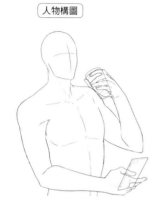

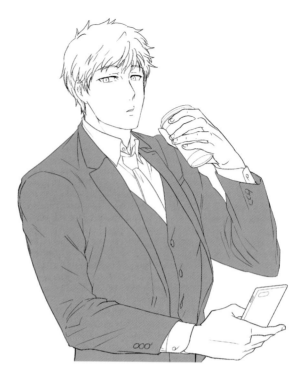

扶著欄杆說話

人物構圖

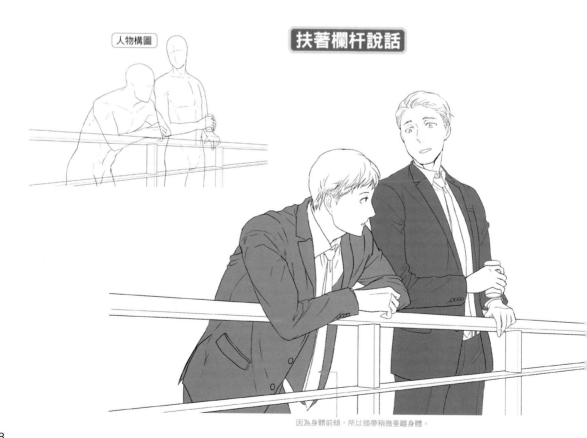

因為身體前傾，所以領帶稍微垂離身體。

抽菸休息

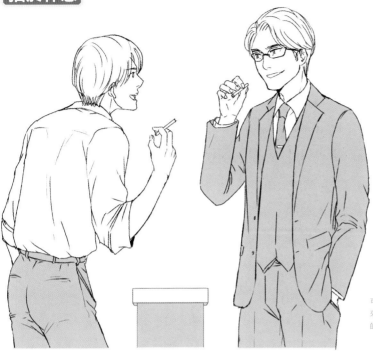

可藉由捲起襯衫袖子或解開外套鈕釦來營造悠閒之感，加深正處於休息中的形象。

在廁所裡偷懶

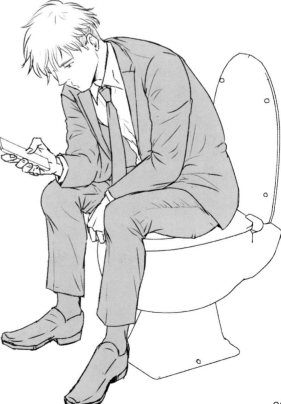

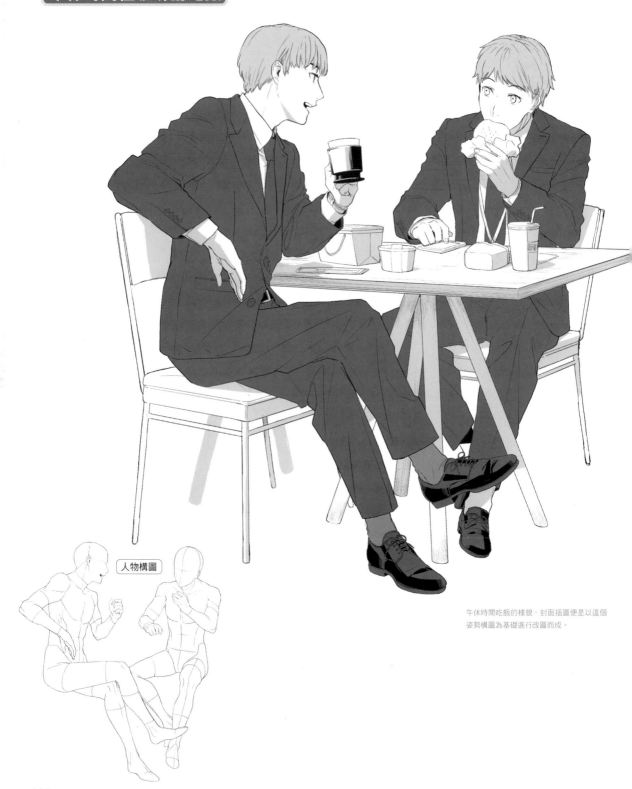

人物構圖

午休時間吃飯的樣貌。封面插圖便是以這個
姿勢構圖為基礎進行改圖而成。

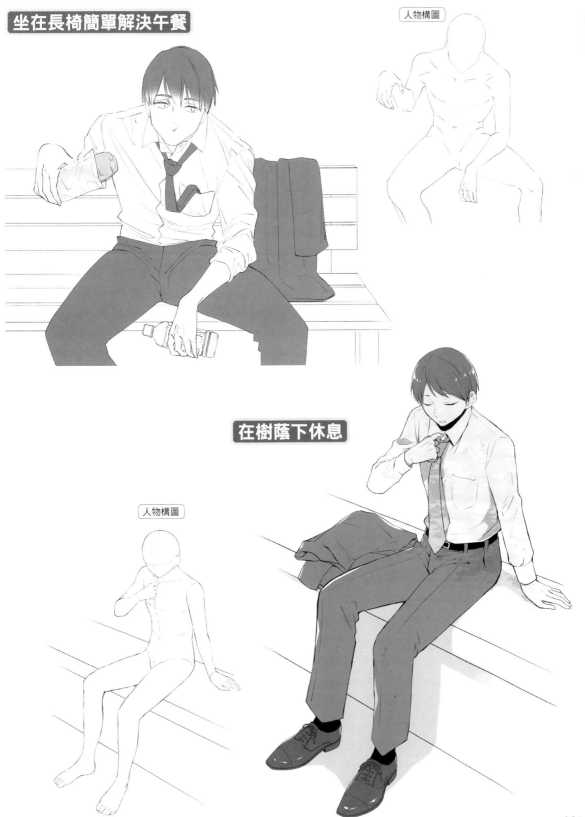

坐在長椅簡單解決午餐

在樹蔭下休息

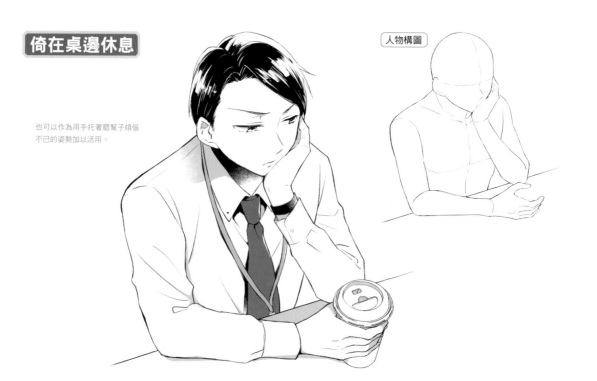

倚在桌邊休息

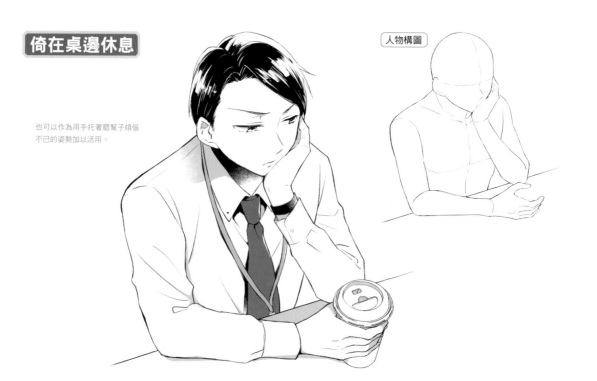

人物構圖

也可以作為用手托著腮幫子煩惱
不已的姿勢加以活用。

坐在桌邊打瞌睡

人物構圖

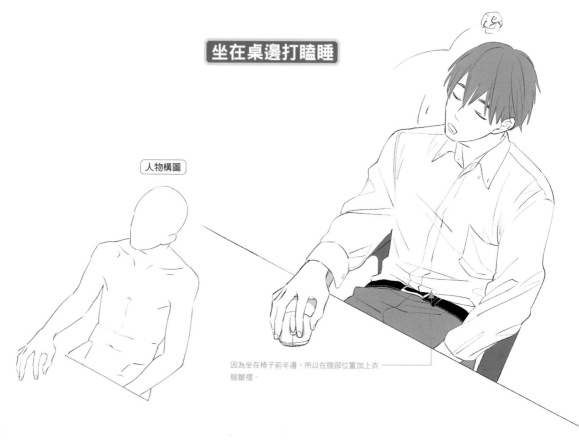

因為坐在椅子前半邊，所以在腹部位置加上衣
服皺褶。

趴在桌上睡覺

人物構圖

替睡著的同事披上外套

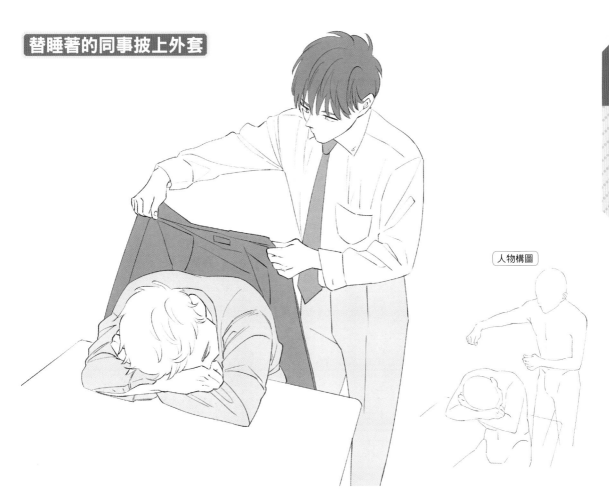

人物構圖

Lessons 06

出於情緒・習慣的姿勢

收錄表達喜悅或煩惱等情緒的姿勢，還有擦拭汗水、脫下西裝外套等一系列姿勢。

拿出幹勁

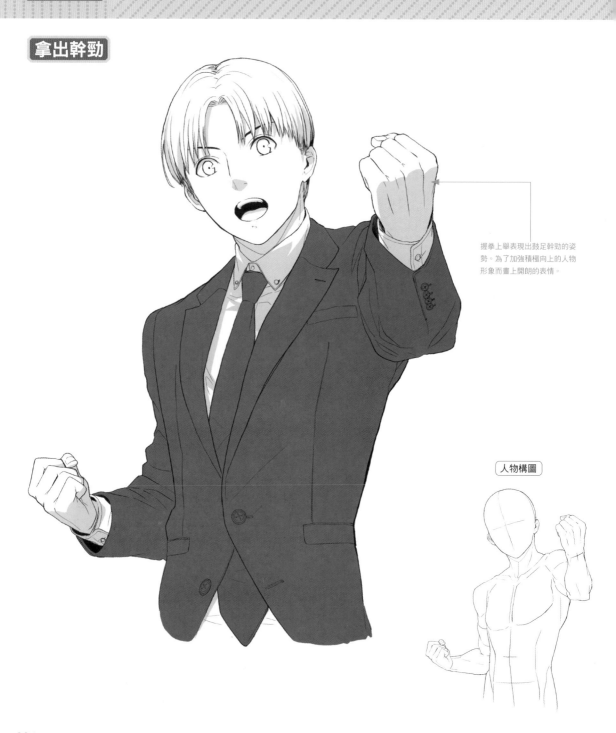

握拳上舉表現出鼓足幹勁的姿勢。為了加強積極向上的人物形象而畫上開朗的表情。

人物構圖

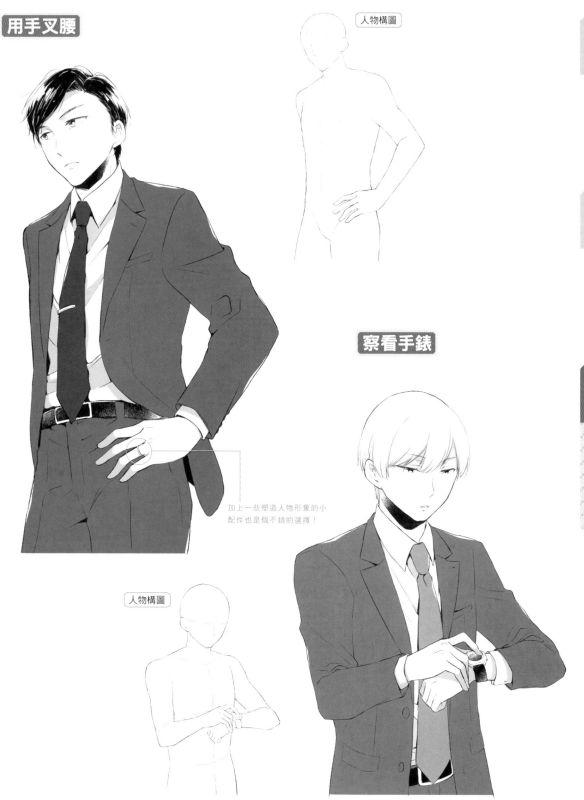

用手叉腰

人物構圖

察看手錶

加上一些塑造人物形象的小
配件也是個不錯的選擇！

人物構圖

舉手擊掌

藉由描繪頭髮與衣服的
動向來表現動感。

人物構圖

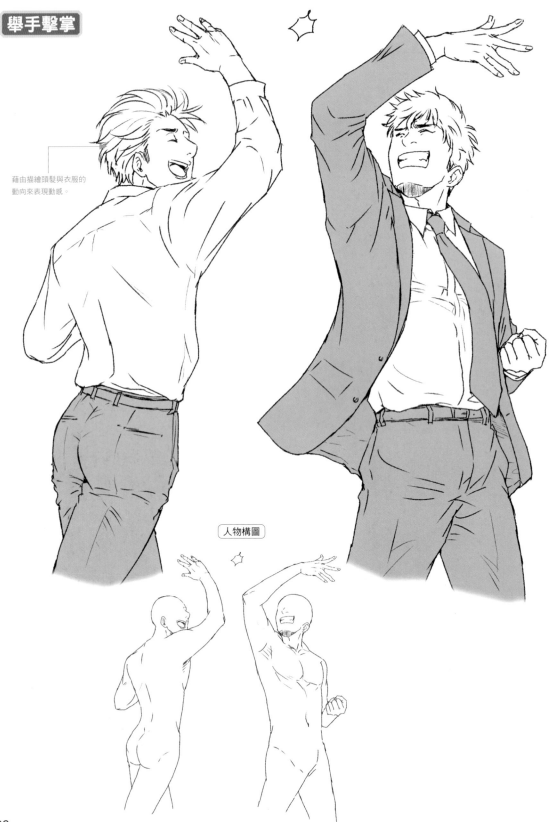

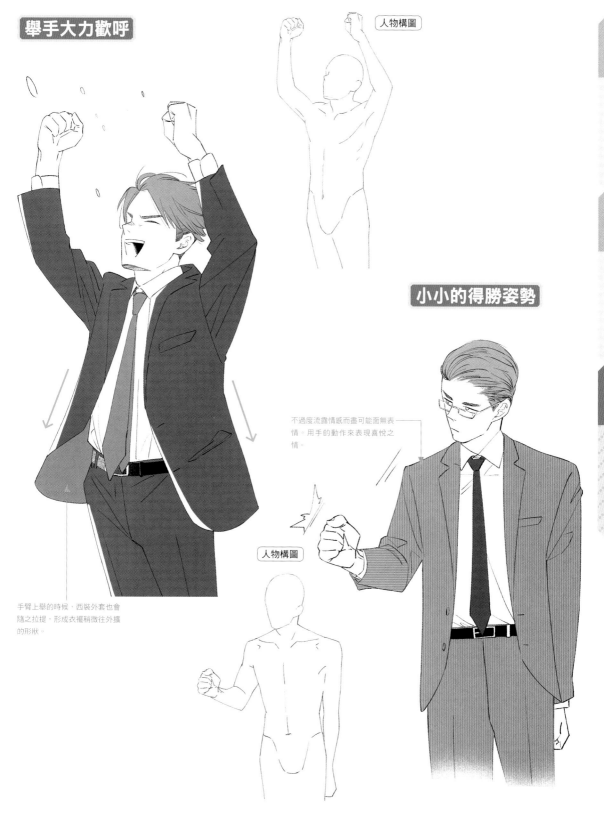

舉手大力歡呼

人物構圖

手臂上舉的時候，西裝外套也會隨之拉提，形成衣襬稍微往外擴的形狀。

小小的得勝姿勢

不過度流露情感而畫可能面無表情。用手的動作來表現喜悅之情。

人物構圖

第1章
西裝的基本細節

第2章
人物的描繪方式

第3章
姿勢大合輯

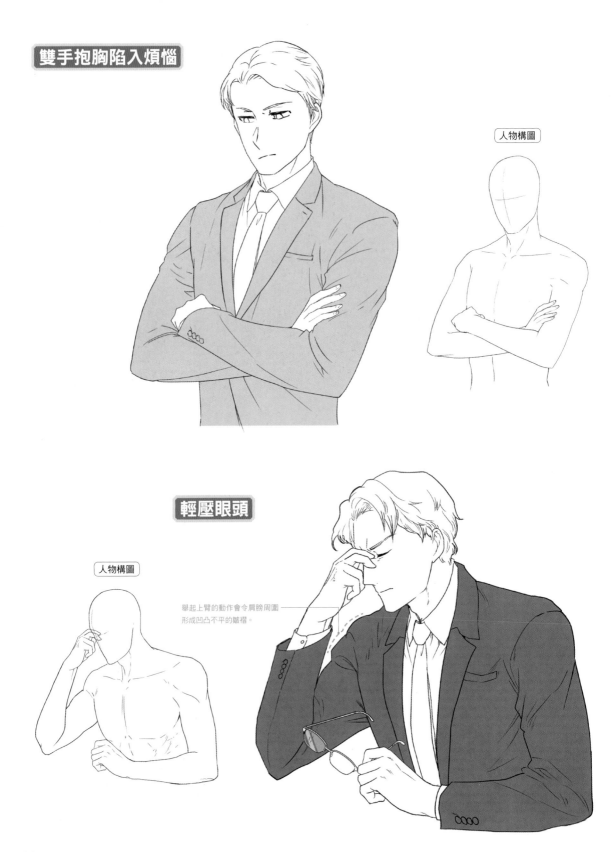

雙手抱胸陷入煩惱

人物構圖

輕壓眼頭

人物構圖

舉起上臂的動作會令肩膀周圍
形成凹凸不平的皺褶。

抱頭苦思

人物構圖

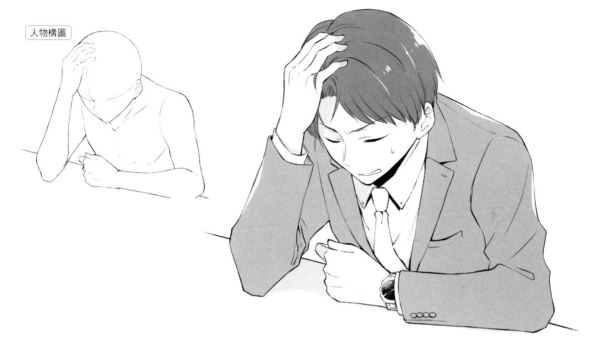

靈光乍現

人物構圖

！

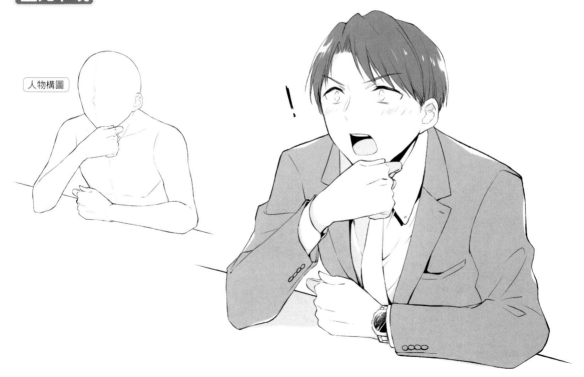

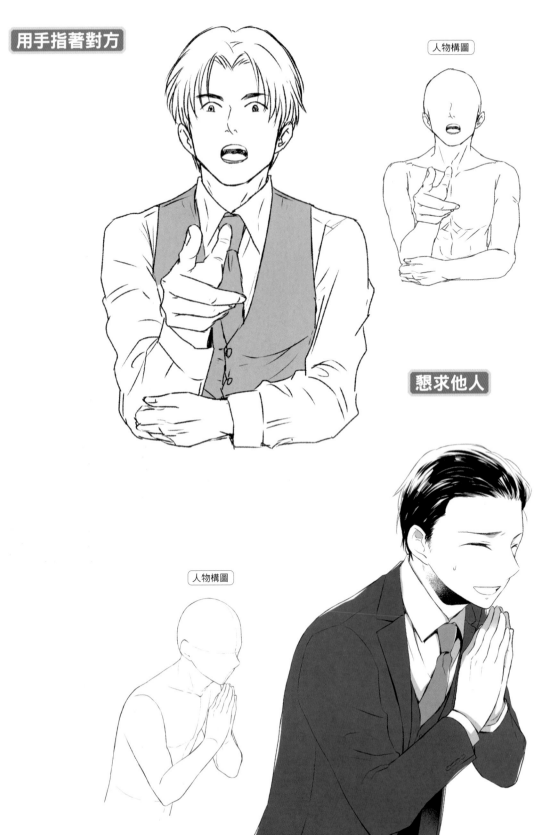

用手指著對方

人物構圖

懇求他人

人物構圖

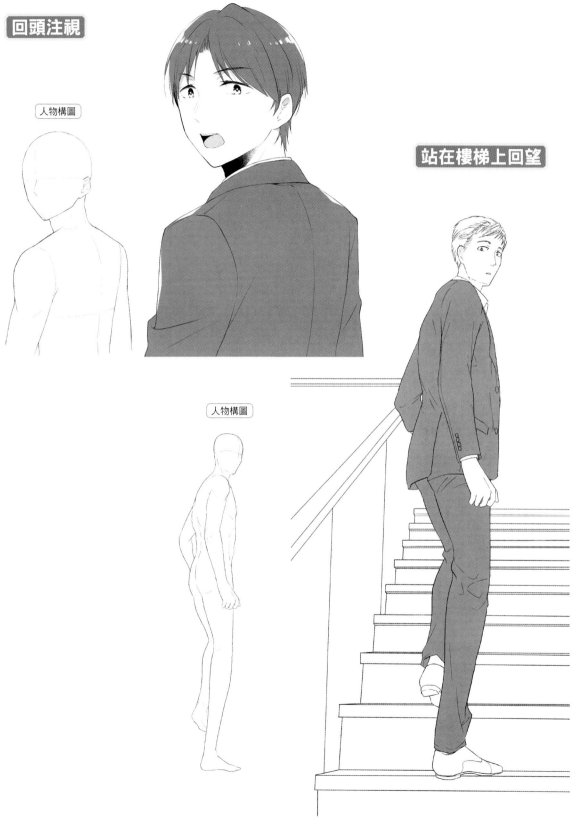

回頭注視

人物構圖

站在樓梯上回望

人物構圖

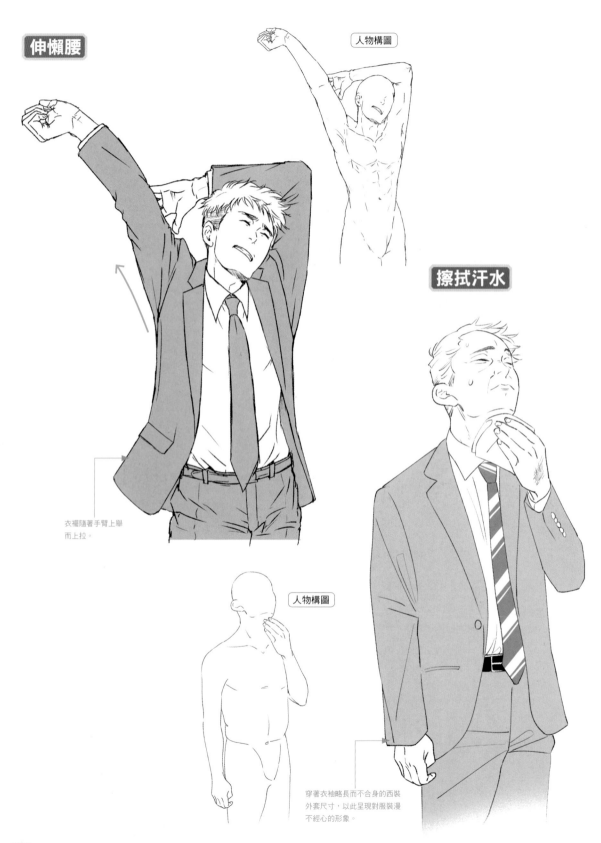

伸懶腰

人物構圖

衣襬隨著手臂上舉而上拉。

擦拭汗水

人物構圖

穿著衣袖略長而不合身的西裝外套尺寸，以此呈現對服裝漫不經心的形象。

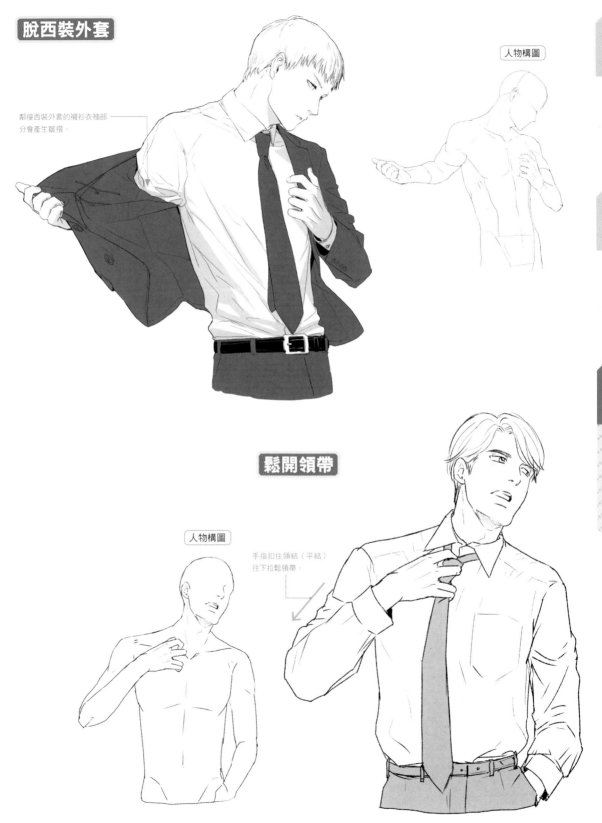

脫西裝外套

鄰接西裝外套的襯衫衣袖部分會產生皺褶。

人物構圖

鬆開領帶

人物構圖

手指扣住領結（平結）往下拉鬆領帶。

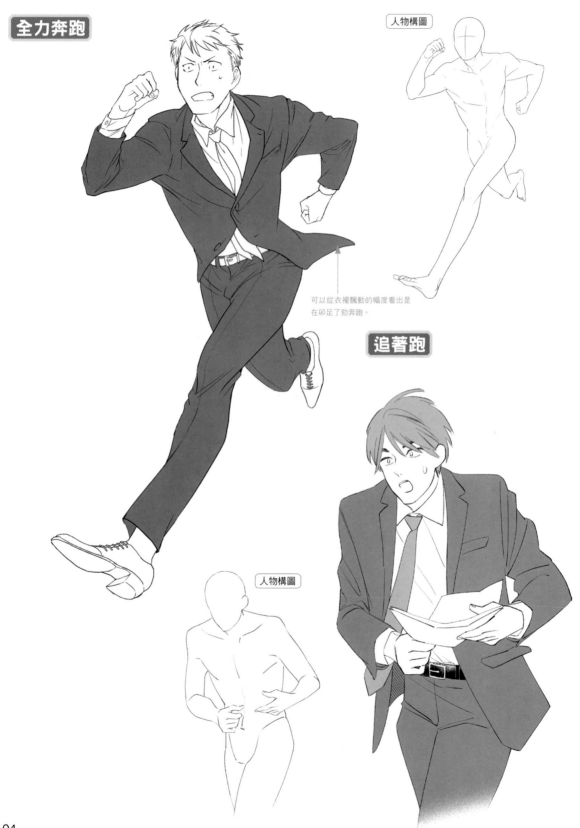

全力奔跑

人物構圖

可以從衣襬飄動的幅度看出是在卯足了勁奔跑。

追著跑

人物構圖

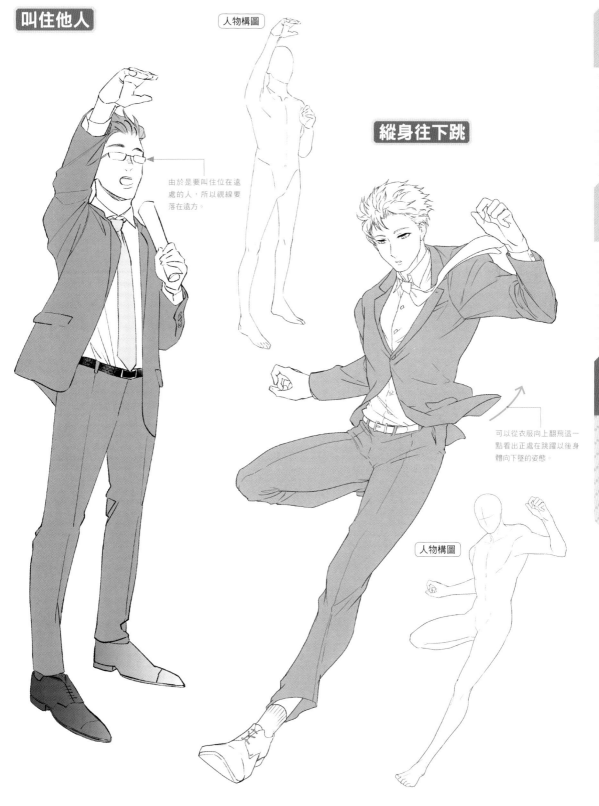

叫住他人

人物構圖

由於是要叫住位在遠處的人，所以視線要落在遠方。

縱身往下跳

可以從衣服向上翻飛這一點看出正處在跳躍以後身體向下墜的姿態。

人物構圖

雙人間的互動姿勢

此處羅列出來的姿勢是上司和下屬或同事之間可能發生的雙人互動場景。即便是相同的場景，也可以依照雙方間的關係增添一些姿勢上的變化。

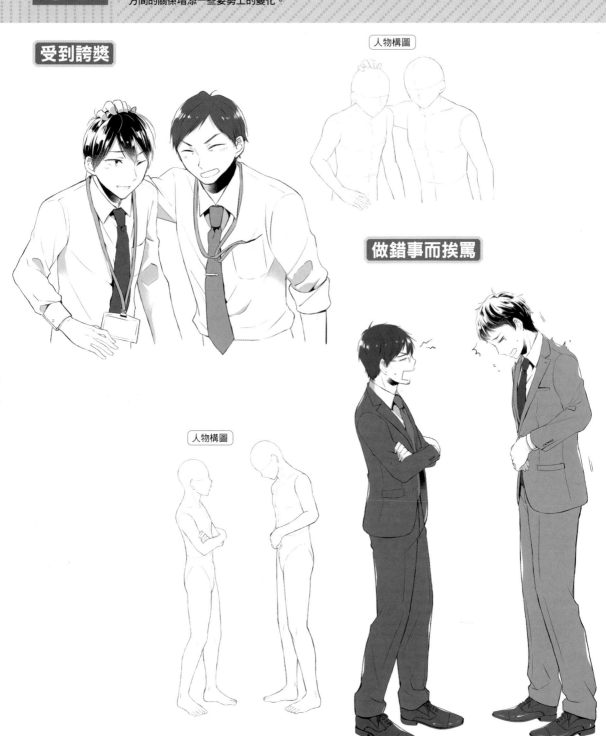

受到誇獎

人物構圖

做錯事而挨罵

人物構圖

鼓勵犯錯的後輩

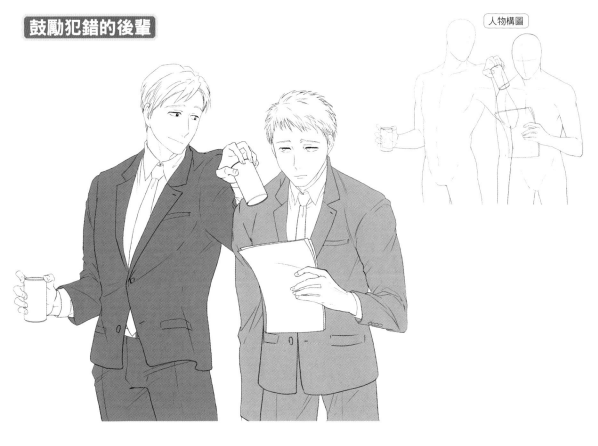

人物構圖

拍背打氣

人物構圖

加上一些有趣的驚嚇
反應也很不錯！

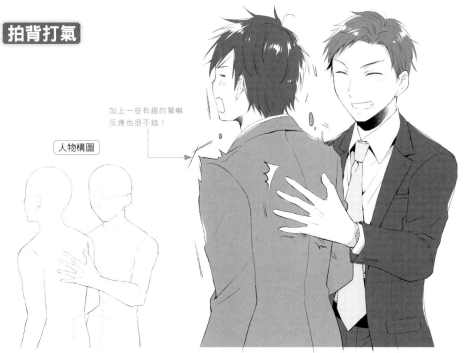

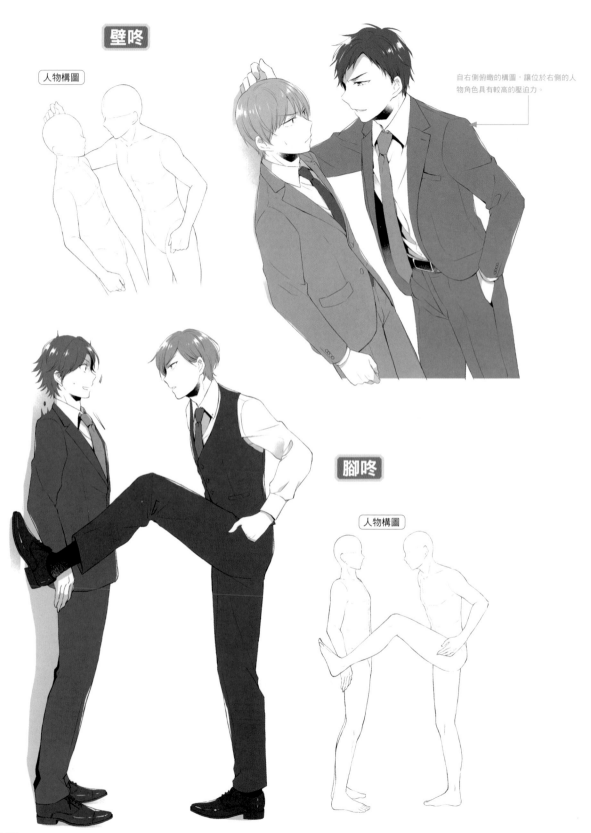

壁咚

人物構圖

自右側俯瞰的構圖，讓位於右側的人物角色具有較高的壓迫力。

腳咚

人物構圖

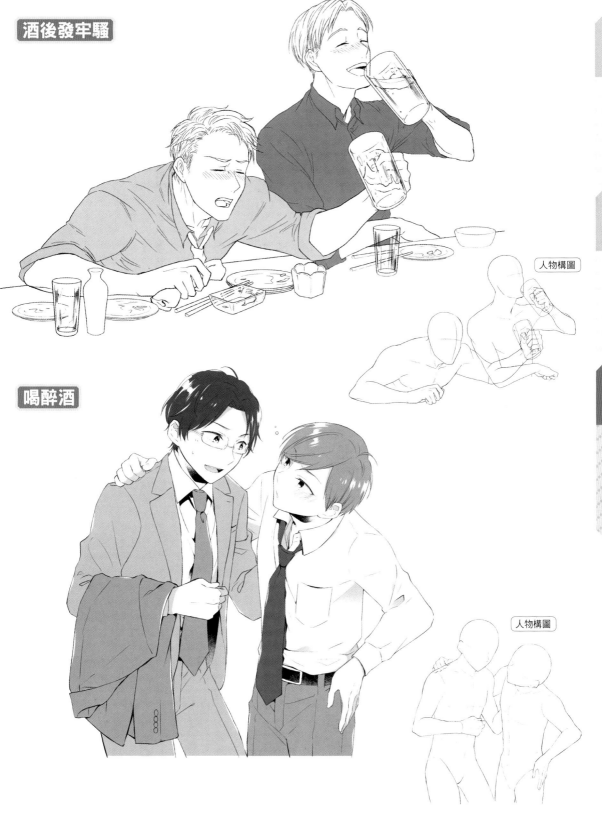

酒後發牢騷

喝醉酒

人物構圖

人物構圖

日常中的姿勢

收錄在家中從一早起床到晚上睡覺的各種假想姿勢。也可以根據人物角色安排不同的起床場面。

睡醒伸懶腰

人物構圖

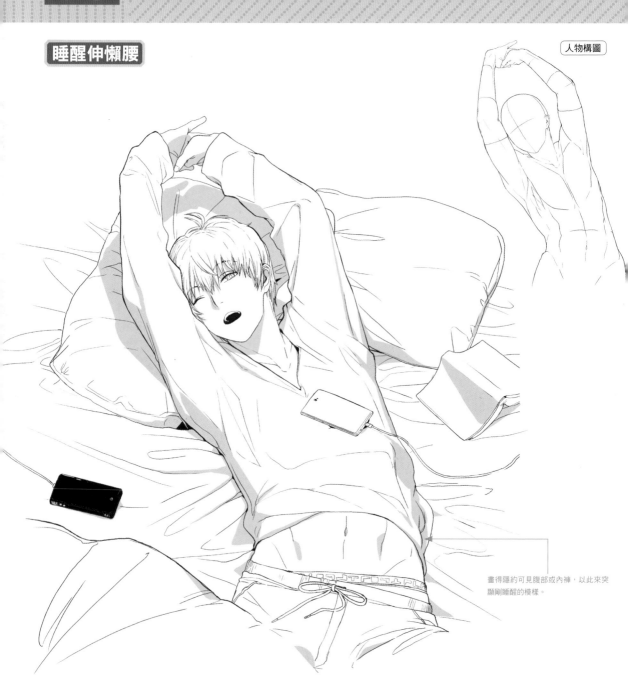

畫得隱約可見腹部或內褲，以此來突顯剛睡醒的模樣。

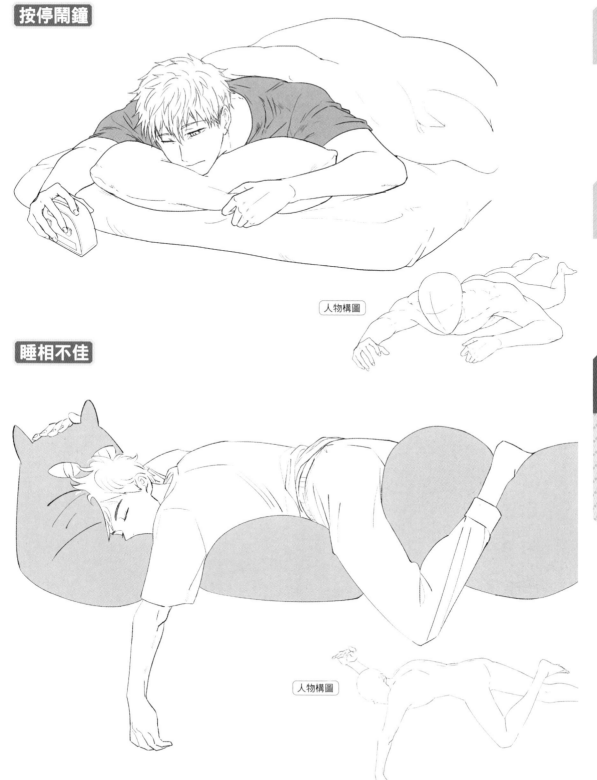

按停鬧鐘

睡相不佳

人物構圖

人物構圖

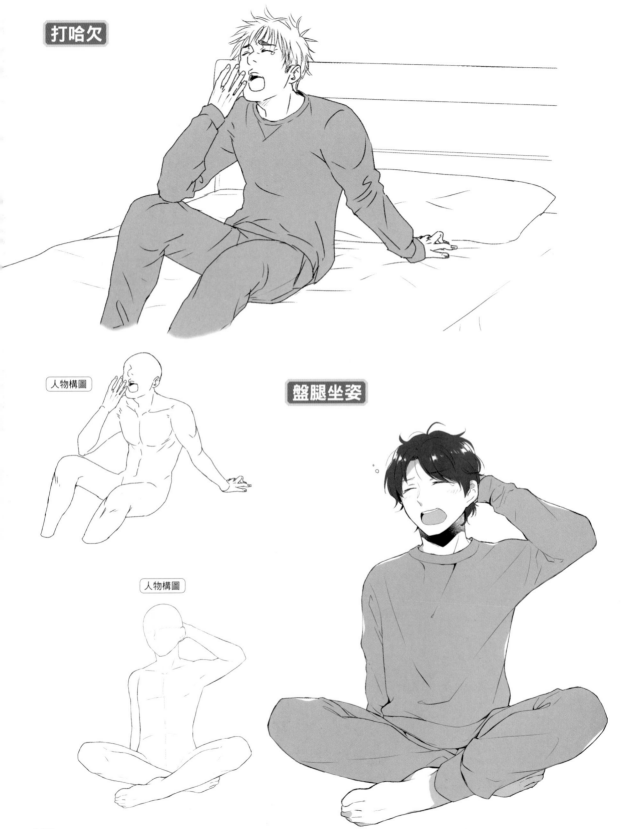

打哈欠

人物構圖

盤腿坐姿

人物構圖

換衣服

人物構圖

匆忙更衣

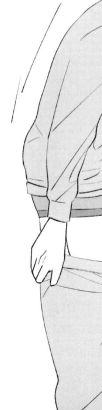

人物構圖

吹乾頭髮

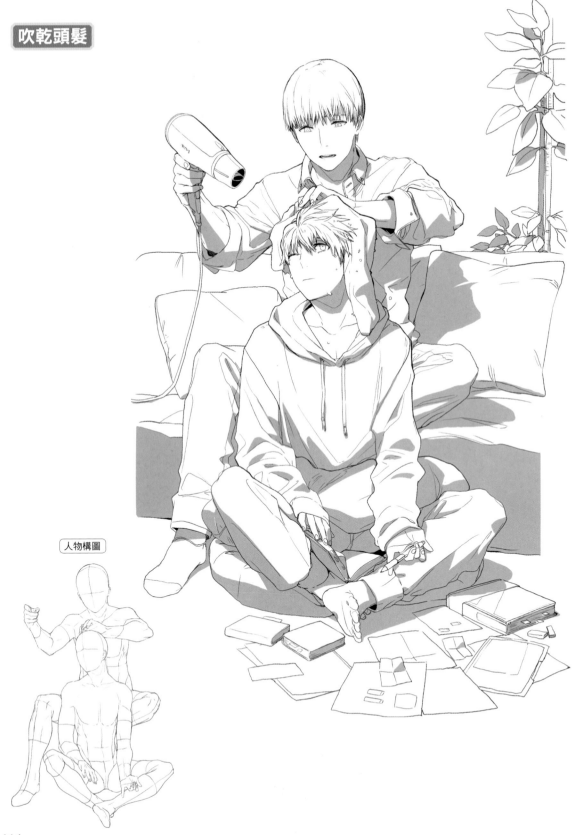

人物構圖

泡完澡喝啤酒

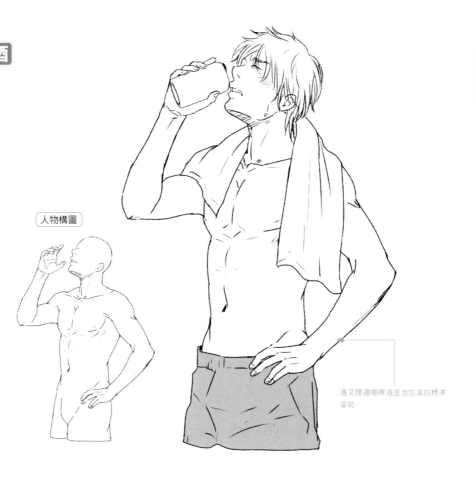

人物構圖

邊叉腰邊喝啤酒是泡完澡的標準姿勢。

躺在床上無所事事

人物構圖

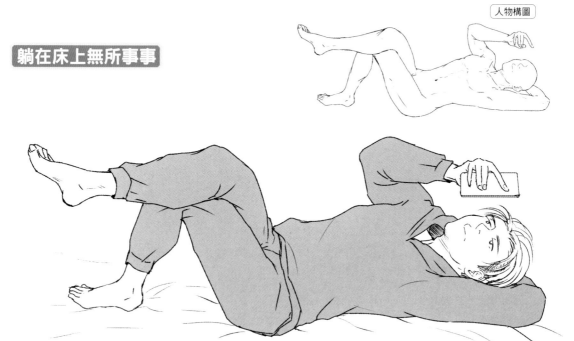

第1章
西裝的基本細節

第2章
人物的描繪方式

第3章
姿勢大合輯

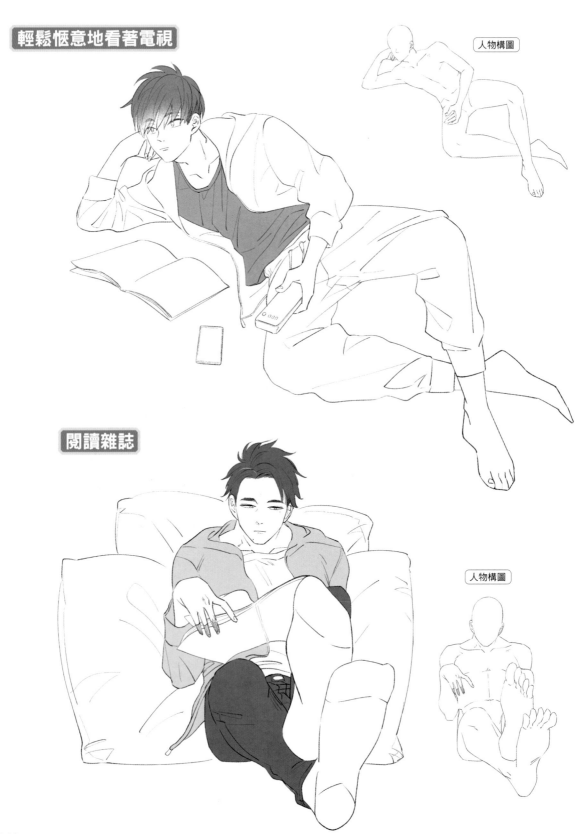

輕鬆愜意地看著電視

人物構圖

閱讀雜誌

人物構圖

慵懶地躺在沙發

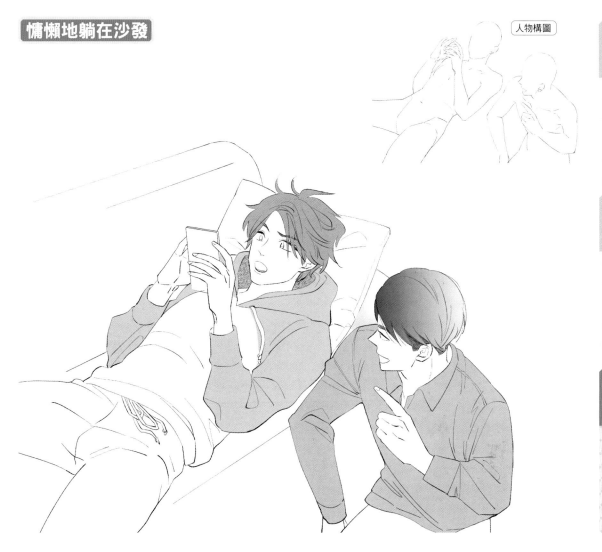

09 休假日裡的姿勢

設想在假日中和朋友一起去玩、獨自一人沉浸在愛好中的場景姿勢。不妨藉由不同於商務場景裡的休閒服裝和姿勢來表現「休假日」的情境吧。

和朋友一起購物

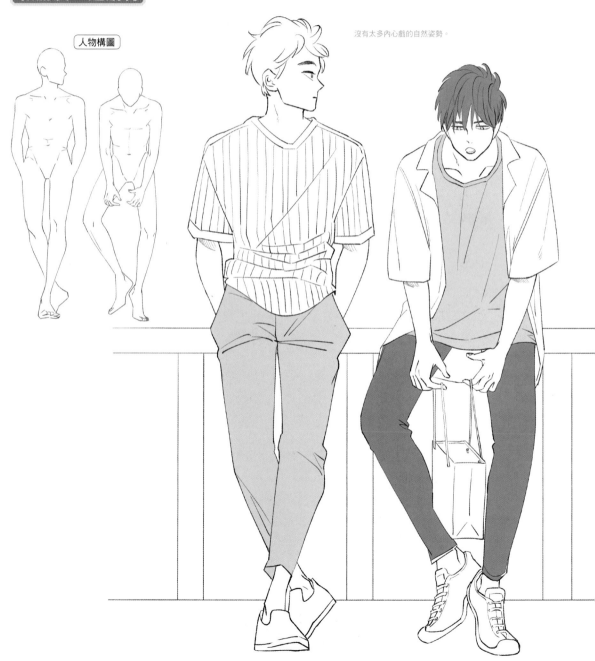

人物構圖

沒有太多內心戲的自然姿勢。

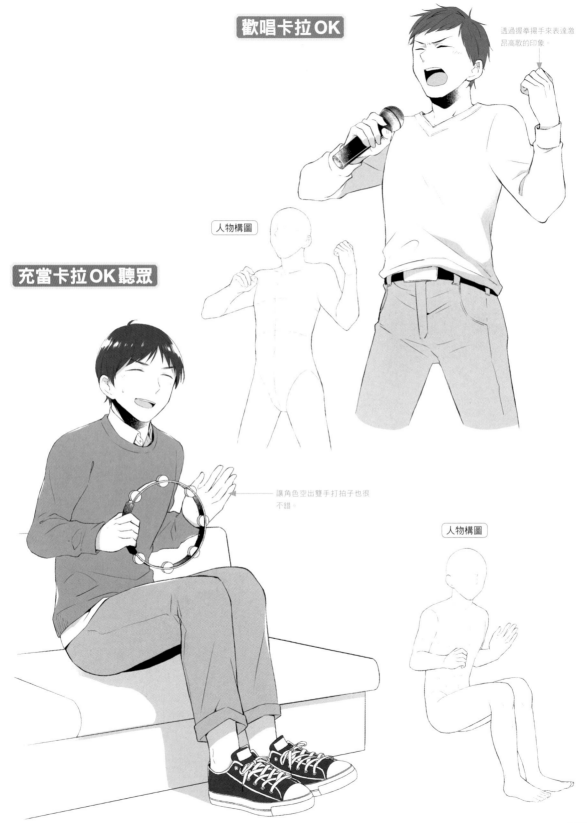

歡唱卡拉OK

透過握拳舉揚來表達激昂高歌的印象。

人物構圖

充當卡拉OK聽眾

讓角色空出雙手打拍子也很不錯。

人物構圖

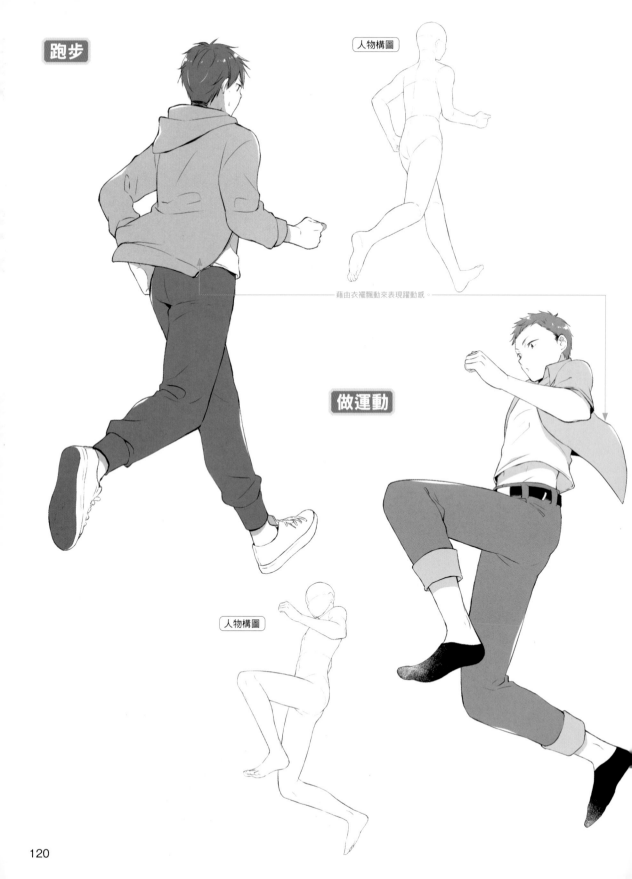

跑步

人物構圖

藉由衣襬飄動來表現躍動感。

做運動

人物構圖

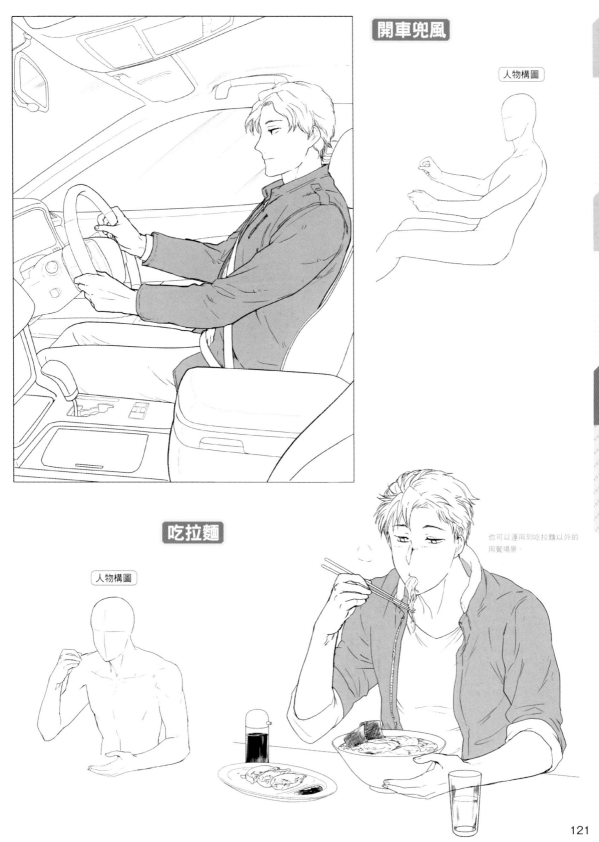

開車兜風

人物構圖

吃拉麵

人物構圖

也可以運用到吃拉麵以外的用餐場景。

在酒吧獨酌

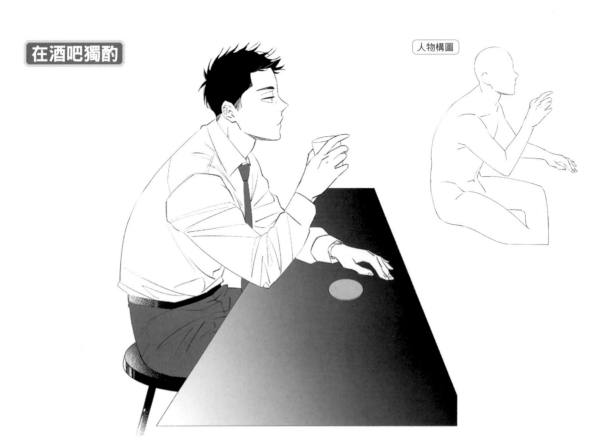

人物構圖

和朋友在酒吧喝酒

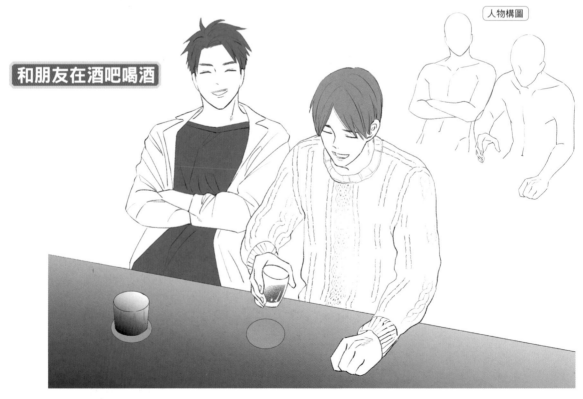

人物構圖

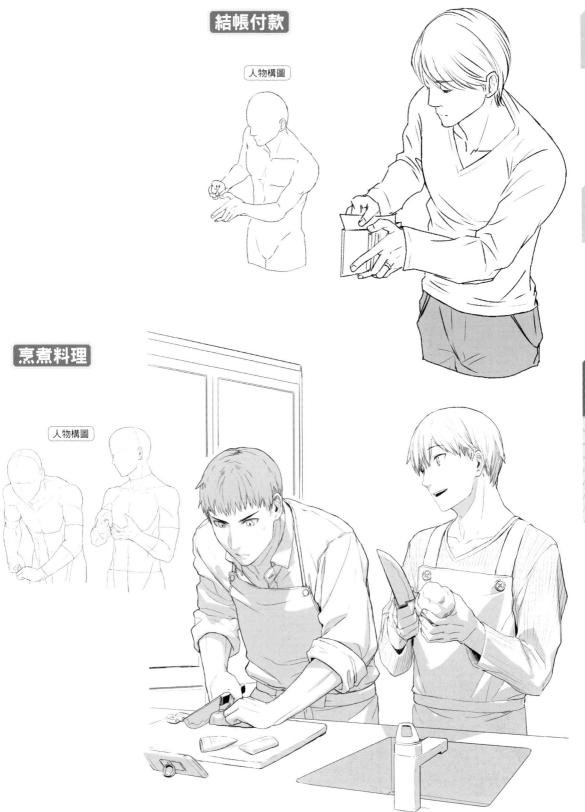

結帳付款

人物構圖

烹煮料理

人物構圖

其他姿勢

揣摩染上感冒或是和朋友（同事）吵架等場景中的姿勢。不妨作為插圖或漫畫的一種表現方式來加以活用吧！

照護病人

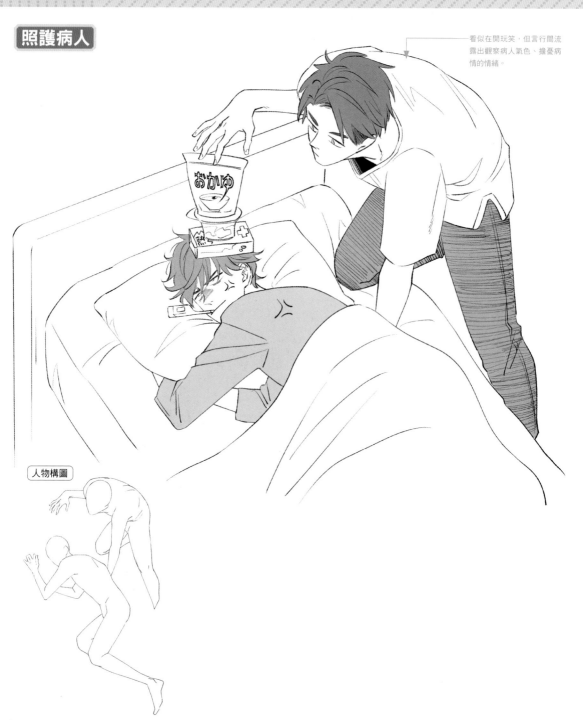

看似在開玩笑，但言行間流露出觀察病人氣色、擔憂病情的情緒。

人物構圖

得了感冒

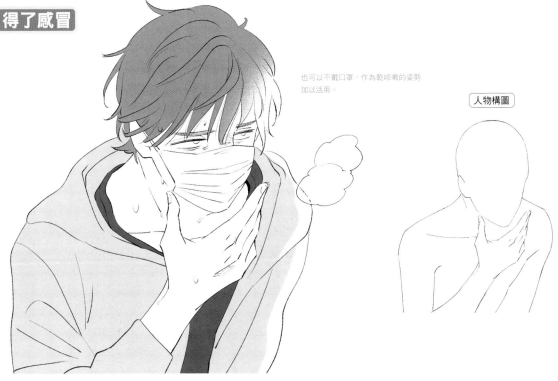

也可以不戴口罩，作為乾咳嗽的姿勢加以活用。

人物構圖

一把扯住衣襟

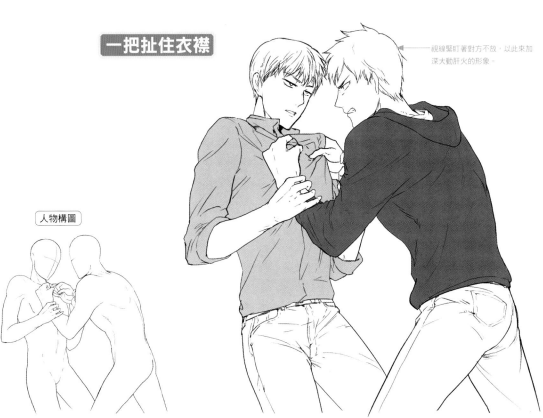

視線緊盯著對方不放，以此來加深大動肝火的形象。

人物構圖

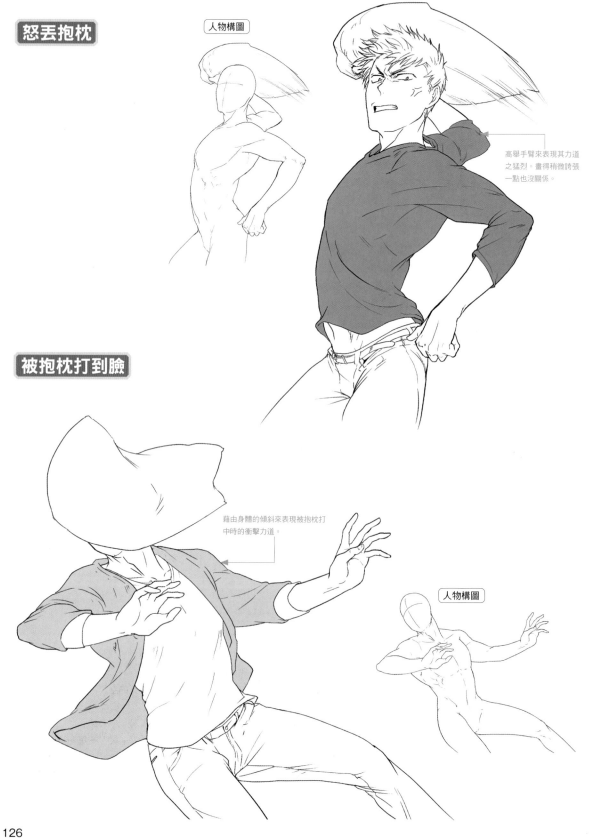

怒丟抱枕

人物構圖

高舉手臂來表現其力道之猛烈。畫得稍微誇張一點也沒關係。

被抱枕打到臉

藉由身體的傾斜來表現被抱枕打中時的衝擊力道。

人物構圖

插畫家

そらみお

カバーイラスト、p74、p77、p86、p90、p93、p94、p103、p110、p114、p123

- Twitter
 -
- Pixiv
 23297188
- サイトURL
 -

陽

p7～38、p85

- Twitter
 yoh1192
- Pixiv
 -
- サイトURL
 https://yoh-tsumu.jimdosite.com/

篁 有佳

p39～57、p59、p63、p64

- Twitter
 Cis_t
- Pixiv
 4467120
- サイトURL
 https://blog.goo.ne.jp/cisp

猫田ゆかり

p39～50、p57～62

- Twitter
 nekotayukari
- Pixiv
 -
- サイトURL
 -

およい

p70、p75、p77、p80、p81、p84、p89、p96、p100、p102、p103、p112、p113、p115、p123

- Twitter
 oyopopjp
- Pixiv
 3070594
- サイトURL
 -

tono

p71、p80、p82、p91、p92、p95、p99、p100、p101、106、p107、p108、p109、p112、p119、p120

- Twitter
 -
- Pixiv
 12623524
- サイトURL
 https://lr-check.tumblr.com/

羽佐馬 享

p38、p66、p66、p67、p72～75、p78、p85、p87、p88、p98、p101、p104、p105、p107、p109、p111、p121、p125、p126

- Twitter
 hazama567
- Pixiv
 -
- サイトURL
 -

みゅい

p65～67、p69、p73、p76、p79、p81、p83、p87、p91～93、p97、p102、p104、p105、p111、p113、p116、p117、p118、p122、p124、p125

- Twitter
 kaomai551
- Pixiv
 15363061
- サイトURL
 -

監修者

飯野 高廣 （いいの　たかひろ）

1967年生於東京。對皮鞋、西裝、公事包等各種男士服飾品皆多有所長的服飾研究家與記者。以撰寫時尚雜誌文稿為首，也身兼生活資訊網站「All About」的導覽執筆與「Muuseo Square」撰文作者，同時也在專門學校擔任近現代時尚流行史的講師，從事行文撰稿以外的活動。
主要著有《紳士靴を嗜む：はじめの一歩から極めるまで》（通曉紳士鞋：從邁出第一步到完全精通）、《紳士服を嗜む：身体と心に合う一着を選ぶ》（通曉紳士服：挑出身心合一的一套西服）（朝日新聞出版）、《大切な靴と長くつきあうための靴磨き・手入れがよくわかる本》（掌握如何擦亮與保養一雙能穿得久的重要皮鞋）（池田書店）。

TITLE

英姿颯爽！漫畫商務男士西裝技巧

STAFF

出版	瑞昇文化事業股份有限公司
作者	株式會社Remi-Q
監修	飯野高廣
譯者	黃美玉

總編輯	郭湘齡
責任編輯	蕭妤秦
文字編輯	張聿雯
美術編輯	許菩真
排版	執筆者設計工作室
製版	明宏彩色照相製版有限公司
印刷	桂林彩色印刷股份有限公司

法律顧問	立勤國際法律事務所	黃沛聲律師

戶名	瑞昇文化事業股份有限公司
劃撥帳號	19598343
地址	新北市中和區景平路464巷2弄1-4號
電話	(02)2945-3191
傳真	(02)2945-3190
網址	www.rising-books.com.tw
Mail	deepblue@rising-books.com.tw

初版日期	2022年3月
定價	380元

ORIGINAL JAPANESE EDITION STAFF

3Dデータ制作	北野弘務
3Dデータ制作協力	スリーペンズ
裝丁・本文デザイン	広田正康
編集	秋田綾（株式会社レミック）

國家圖書館出版品預行編目資料

英姿颯爽!漫畫商務男士西裝技巧/株式
會社Remi-Q作；黃美玉譯. -- 初版. --
新北市：瑞昇文化事業股份有限公司,
2021.12
128面；18.2 x 23.4公分
譯自：デジタルツールで描く!サラリー
マンの描き方
ISBN 978-986-401-526-9(平裝)

1.插畫 2.繪畫技法

947.45 110016584

DIGITALTOOL DE KAKU! SALARY MAN NO KAKIKATA
Copyright © 2019 Remi-Q, Mynavi Publishing Corporation
Chinese translation rights in complex characters arranged with Mynavi Publishing Corporation
through Japan UNI Agency, Inc., Tokyo and Keio Cultural Enterprise Co., Ltd.